**巧克力饼干**
⟩⟩⟩ 12、13 - 70

**果酱饼干**
⟩⟩⟩ 12、13 - 69

# HOMEMADE SWEETS
**手工制作的甜点**
⟩⟩⟩ 12

**冰盒饼干**
⟩⟩⟩ 12、13 - 69

**方形饼干**
⟩⟩⟩ 12、13 - 70

**果酱瓶**
⟩⟩⟩ 12、13 - 69

**美式纸杯蛋糕**
⟩⟩⟩ 14、15 - 68

# DOUGHNUTS
**甜甜圈**
⟩⟩⟩ 32

**巧克力甜甜圈**
⟩⟩⟩ 32 - 70

**草莓甜甜圈**
⟩⟩⟩ 32 - 70

**马拉萨达甜甜圈**
⟩⟩⟩ 32 - 71

**小凹痕甜甜圈**
⟩⟩⟩ 32 - 35、71

**怀旧风格甜甜圈**
⟩⟩⟩ 32 - 35、71

**抹茶味法式甜甜圈**
⟩⟩⟩ 33 - 61

**草莓味法式甜甜圈**
⟩⟩⟩ 33 - 61

**奶油甜甜圈**
⟩⟩⟩ 33 - 61

**白巧克力甜甜圈**
⟩⟩⟩ 34 - 71

**小熊甜甜圈**
⟩⟩⟩ 34 - 71

# APPLE PIE

## 苹果派

▶▶▶ 36

**苹果派**

▶▶▶ 36 - 57、61

**兔子苹果（红色、青色）**

▶▶▶ 36 - 73

**对半切开的苹果（红色、青色）**

▶▶▶ 36 - 37、72

**切开的苹果（红色、青色）**

▶▶▶ 36 - 72

**青色和红色苹果**

▶▶▶ 37 - 72

# CANDY

## 糖果

▶▶▶ 38

# ICE CREAM

## 冰淇淋

▶▶▶ 40

**冰淇淋**

▶▶▶ 40、41 - 73

**迷你糖果**

▶▶▶ 38 - 56、74

**棒棒糖**

▶▶▶ 39 - 74

# PARFAIT

## 巴菲

▶▶▶ 42

**水果布丁巴菲**

▶▶▶ 42、43 - 62

**巧克力巴菲**

▶▶▶ 42、43 - 62

**草莓巴菲**

▶▶▶ 42、44 - 63

**哈密瓜巴菲**

▶▶▶ 42、44 - 63

# QUILLING

## 用细长的衍纸条制作
# 有形有色的100款甜品主题衍纸

〔日〕中谷资子　著

甄东梅　译

河南科学技术出版社

· 郑州 ·

# 目录

作品名称 >>> ＊＊－＊＊
作品展示页 ┃ 制作方法、图样页

p.2~p.5 展示的作品图片是实物大小。

＊不包括马卡龙塔。

## CAKE
小蛋糕
>>> 6

## CHOCOLATE
巧克力
>>> 10

# MACARON
## 马卡龙

>>> 46

**马卡龙塔**

（实物25%的大小）

>>> 46、48 - 60、75

**马卡龙塔用的玫瑰**

>>> 46、48 - 60

**马卡龙塔用的
7瓣花**

>>> 46、49 - 60

**马卡龙塔用的
4瓣花**

>>> 46、49 - 60

**马卡龙**

>>> 47 - 76

---

**雪花曲奇**

>>> 50、51 - 64

**靴子曲奇**

>>> 50、51 - 60

**姜饼人曲奇**

>>> 50、51 - 76

**长青树曲奇**
（青铜色、麦色、红茶色）

>>> 50、51 - 64

# CELEBRATION
## 节庆

>>> 50

---

# AFTERNOON TEA
## 下午茶

>>> 52

**浆果小蛋糕**
>>> 52、53 - 79

**香橙小蛋糕**
>>> 52、53 - 78

**摩卡小蛋糕**
>>> 52、53 - 79

**草莓小蛋糕**
>>> 52、53 - 79

**三明治**
>>> 52、54 - 77

**司康饼**
>>> 54 - 78

**乳蛋饼**
（菠菜）

>>> 52、54 - 77

**乳蛋饼**
（蘑菇）

>>> 52、54 - 77

**茶杯和茶托**

>>> 52 - 78

**蛋糕架**

>>> 52 - 79

# CAKE

## 小蛋糕

### 各种小蛋糕

将五颜六色的材料放在按照最基本技巧制作的海绵蛋糕或者
奶油上，然后按照自己的喜好涂上涂料进行装饰。

**制作方法、图样**…（从左往右）蒙布朗、蓝莓挞、香橙慕斯、抹茶慕斯、桃子
果肉派、巧克力蛋糕　p.65；覆盆子慕斯、奇异果圆顶蛋糕、柠檬蛋糕　p.67
**立体奶油的制作方法**…p.53

活用衍纸的颜色，变换制作蛋糕时使用的各种衍纸的话，也可以制作出自己喜欢的水果蛋糕。

# STRAWBERRY SHORTCAKE

## 草莓小蛋糕

看起来十分美味的草莓小蛋糕，使用不同宽度的纸条制作出
膨松的新鲜奶油。

**制作方法、图样**…草莓小蛋糕　p.67
**立体奶油、半圆形奶油的制作方法**…p.53、p.56

草莓、草
莓……

如果在侧面粘贴上草莓切片，成
品就会更接近实物。

# CHOCOLATE

巧克力

## 形状各异的巧克力

把9种不同形状、不同口味的巧克力紧凑地摆放在小盒子里。

4种直接使用基本部件或者将其进行组合制作而成的巧克力。

........................................

**制作方法、图样**…（从左往右）三色巧克力、迷你巧克力、迷你心形巧克力、圆顶巧克力　p.66

来吃一块吧！

变换衍纸的颜色或者顶部的颜色就可以轻松地制作出3种不同的巧克力。

........................................

**制作方法、图样**…（从下往上）方形巧克力、抹茶巧克力、黑巧克力　p.59

2种形状特别的巧克力。
特别推荐和家中的小朋友一起制作。

........................................

**制作方法、图样**…（从左往右）草莓巧克力、橘皮巧克力　p.66
**橘皮巧克力的制作方法**…p.56

11

# HOMEMADE SWEETS

**手 工 制 作 的 甜 点**

## 各 种 小 甜 点

在节假日打发时光，悠闲地制作各种小甜点，如果能够多准
备一些，还可以和朋友们一起分享。

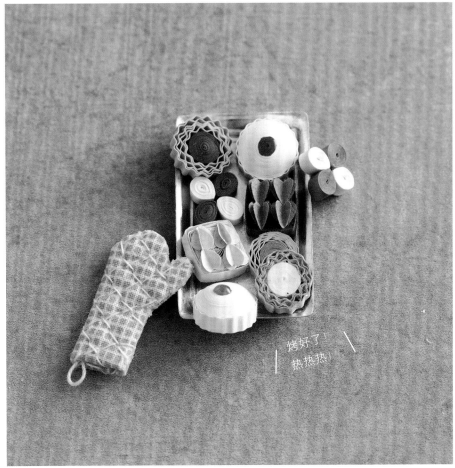

用进行过褶皱制作的纸条进行制作，会使成品更接近烘烤点心的效果。

⋯⋯⋯⋯⋯⋯⋯⋯⋯⋯⋯⋯⋯⋯

**制作方法、图样**⋯（从左上开始顺时针方向旋转）巧克力饼干　p.70；果酱饼干、冰盒饼干　p.69；方形饼干　p.70
**半圆形奶油的制作方法**⋯p.56

烤好了！
热热热！

只需要将两个不同的部件粘贴到一起，然后再贴上标签，一下子就做成了果酱瓶。

⋯⋯⋯⋯⋯⋯⋯⋯⋯⋯⋯⋯⋯⋯

**制作方法、图样**⋯果酱瓶　p.69

# AMERICAN CUPCAKE

**美式纸杯蛋糕**

随时添加纸条，可以制作成圆而大的海绵蛋糕。

可爱的纸杯蛋糕，在圆顶上装饰点睛的花朵、
心形装饰或者串珠等，成品就会非常可爱。

# MATERIALS & TOOLS

## 材料和工具

这里为大家介绍制作作品时所需要的材料和工具。为了能够让更多的人体验到其中的乐趣，这里为大家介绍的是在文具用品店或者网店都很容易买得到的东西。

## 衍纸条

本书中，衍纸条简称纸条。制作作品的用纸，如果使用市面上正在销售的衍纸专用纸的话会更加方便。根据不同颜色、厚度、透明度等，纸条的种类繁多。如果能够选择和作品给人的整体印象相匹配的纸条，完成的作品会更美观，作品制作的过程也会更有趣。当然，也可以体验一下自己裁切纸条的乐趣。如果是自己裁切的话，一定要注意宽度。

＊本书中，在制作时为了呈现更加细腻的效果，主要使用的是2mm、3mm宽的纸条。

2mm

3mm

6mm

1cm

即使是同一件作品，因为纸条的宽度发生了变化，也会产生大小的差异。

保管的时候如果使用吸管会更加方便，而且在制作的中途也不需要担心纸条弯曲或者弯折。

### ① 衍纸模板

将部件对齐模板，可测量纸卷的大小。这种衍纸模板在制作作品的时候非常实用，而且在十元店就能够买到，建议大家准备1个。

### ② 直尺

不锈钢材质的薄尺，推荐使用前端没有空白、从边缘开始就带刻度的。

### ③ 彩漆（增光剂）

在营造发光效果的时候使用。为了防止涂抹的一面过厚，本书中使用的是将平滑型和涂层力较强的制剂混合到一起制成的漆。将其放在装指甲油的空瓶子里，就能够直接用刷子涂，很方便。

### ④ 棉签、牙签

为了固定不同部件而涂抹胶水时使用，或者为了固定纸卷的末端时使用。

### ⑤ 剪刀

推荐使用那种前端尖细的剪刀，最好是将它作为衍纸专用剪。

### ⑥ 褶皱制作器

对纸条进行褶皱制作的时候使用。因为工具的不同，处理过后的褶皱形状也不同，所以可以按照自己的喜好选择。

### ⑦ 珠针

这是一种顶部带玻璃球的针，在制作基本部件离心卷或者铃铛卷的时候用来固定纸条。

### ⑧ 卷笔

在卷曲纸条的时候使用。用分成两半的前端开口夹住纸条，然后转动笔杆一圈一圈地卷。卷笔有粗有细，可以根据其不同的特征进行选择。

**·极细类型（左）**

可以制作细小的旋涡，即使不用力也可以卷起很长的纸条（在本书中使用）。

**·正常类型（中）**

前端比极细类型的稍微深、宽一些，夹住纸条后会比较稳定。

**·较粗类型（右）**

使用起来比较简单，推荐初学者使用。与其他两种相比，卷纸的时候中间的旋涡会更大一些。

### ⑨ 镊子

镊子有前端弯曲的花嘴型和前端笔直的直嘴型，可以在组合不同部件或者定型、涂胶水等的时候使用。推荐大家使用前端比较尖细的。

### ⑩ 针笔

在制作基本部件螺旋卷的时候或者调整纸条的时候使用。

### ⑪ 胶水

除手工艺胶水（或者木工胶水）外，如果还能准备黏合纸条以外物品的多用途胶水，在制作的过程中会更加方便。因为粘贴纸条只需要很少量的胶水，所以如果手头还能准备细瓶嘴的点胶瓶，在制作的时候工作效率就会大大提升。

### ⑫ 软木板

需要使用珠针或者进行压花的时候可以使用。

### ⑬ 裁切垫

根据要求裁切纸的时候使用。因为作品都很小，所以使用不太大的A5~A4大小的更好。

### ⑭ 美工刀

在裁切衍纸或者纸样的时候使用。

# 特别推荐！非常便利的材料和工具

稍微加上一点点装饰，完成的作品就会更加完美。在这里为大家介绍
一些便利的工具和材料。

### 细瓶嘴的点胶瓶

衍纸制作的时候只需要使用
少量胶水，因此将胶水装在
瓶嘴比较细的点胶瓶中会更
加方便。

### 压痕器

在制作基本部件葡萄卷或者压
花的时候使用会很方便。当然，
也可以用笔的后端代替。

### 工艺打孔器

想要给作品添加一些装饰的
时候，使用这种打孔器制作
会很方便。因为可以做出各种
精细的图案，所以在制作比较
精致的作品时可以起到一定
的作用。

### 戒指架

在制作基本部件锥形卷或者弯
月卷的时候使用。另外，制作
苹果的形状时也可以使用。

### 造型器

形状主要是半圆形和山形的，
在制作基本部件葡萄卷或者铃
铛卷的时候使用更方便。

### 吸管

吸管可以用来保管纸条，非常
方便（参考p.16）。可以按照
纸条的宽度，选择并准备粗细
不同的吸管。

### 透明玻璃样涂料

如果想要营造透明感，就可以
用这种涂料。本书中将这种涂
料作为香橙酱或者其他果酱使
用。

### 装饰用酱汁、树脂
涂料

可以代替巧克力酱或者冰块、
果酱等使用。

## 美纹纸胶带

本书中，在制作果酱瓶（p.12）和迷你糖果（p.38）的时候会使用美纹纸胶带。制作的时候选择自己喜欢的花纹，作为一个亮点添加的话，完成的作品就会更加完美。

## 有一定厚度的纸

使用纸样制作圆顶部件或者制作马卡龙塔（p.46）的塔身部分时使用。推荐使用和TANT纸或者Mermaid纸厚度相同的纸。

## 英文报纸

在制作本书的方形巧克力（p.10）的时候使用。想要为自己的作品添加一个突出的亮点时，推荐使用这种报纸。当然，用手头的纸也是可以的。

## 美甲贴纸

本书中，在制作柠檬蛋糕（p.6）的奶油或者茶杯、茶托以及蛋糕架（p.52）的时候使用。市面上销售的产品有不同的颜色、不同的花样，因此可以根据作品整体的风格进行选择。

## 金属部件

本书中，制作抹茶巧克力和黑巧克力（p.10）的时候，金属部件是作为顶部的装饰品使用的，同时还可以作为蛋糕架（p.52）的支柱。

## 串珠、水钻

制作蛋糕的顶部或者节日蛋糕的时候，如果能进行一定的装饰，成品看起来会更加华丽。

## 修正液

白色的修正液可以在制作冰效果的时候使用，也可以代替树脂涂料使用。

## 荧光笔、记号笔

本书中，荧光笔在制作棒棒糖（p.39）的时候使用。在纸条上涂上自己喜欢的颜色，就可以制作出各种不同颜色的作品。但是如果颜料涂得过厚，卷纸的时候可能会比较困难，所以推荐大家使用出墨比较少的酒精记号笔。

## UV胶

制作本书中的迷你糖果（p.38）时使用。想制作透明感强的作品时推荐使用。
※UV胶在自然光的状态下也可以硬化，如果使用UV光照仪的话硬化速度会更快。

# 制作作品时使用到的基本部件

衍纸制作中，常用的基本部件有几种，在实践过程中经常会对其进行再创作、变形。
下面为大家介绍的就是几种基本部件以及它们的变形。

＊主要以本书中使用的部件为中心进行介绍。
＊部件下面的页码是各自的制作方法所在页。

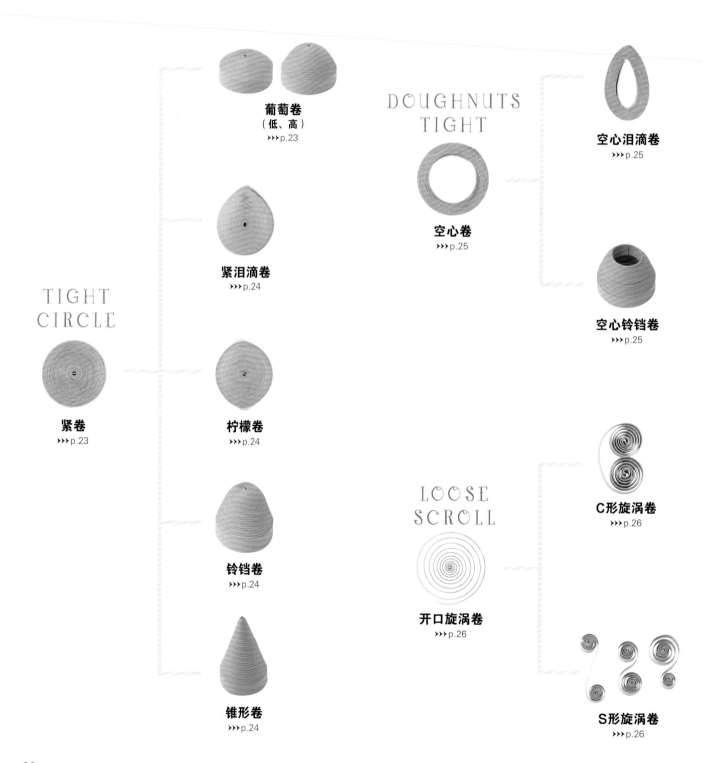

**葡萄卷**
（低、高）
▶▶▶p.23

DOUGHNUTS
TIGHT

**空心泪滴卷**
▶▶▶p.25

**空心卷**
▶▶▶p.25

**紧泪滴卷**
▶▶▶p.24

**空心铃铛卷**
▶▶▶p.25

TIGHT
CIRCLE

**紧卷**
▶▶▶p.23

**柠檬卷**
▶▶▶p.24

**C形旋涡卷**
▶▶▶p.26

**铃铛卷**
▶▶▶p.24

LOOSE
SCROLL

**开口旋涡卷**
▶▶▶p.26

**锥形卷**
▶▶▶p.24

**S形旋涡卷**
▶▶▶p.26

**泪滴卷**
>>>p.27

**长泪滴卷**
>>>p.27

CRIMP

**心形卷**
>>>p.27

**箭头卷**
>>>p.27

**三角卷**
>>>p.28

**扇形卷**
>>>p.28

**褶皱紧卷**
>>>p.31

LOOSE
CIRCLE

**半圆卷**
（低、中、高）
>>>p.28

**松卷**
>>>p.27

**褶皱泪滴卷**
>>>p.31

**弯月卷**
>>>p.29

**眼形卷**
>>>p.29

**长叶卷**
>>>p.29

**褶皱长泪滴卷**
>>>p.31

SPIRAL

**钻石卷**
>>>p.29

**方形卷**
>>>p.29

**螺旋卷**
>>>p.30

**离心卷**
>>>p.30

21

# 基本制作技巧和基本部件的制作方法

在这里，为大家介绍一下作品制作过程中必要的基本技巧和基本部件的制作方法。
同时，还会为大家介绍一些能够让作品（部件）更加美观、精致的方法。

※基本部件及其变形而成的部件都用相同颜色的纸条进行说明。

## 纸条的裁切方法

**推荐！**

**用手折断**

把纸条顶在尺子一边，然后沿着尺子的边缘折断。这样折的话，断面会出现毛边，但是卷有毛边的一侧时，断面处的厚度就会变薄，作品的外观看起来就更加美观。

## 用剪刀剪切

把想要剪切的长度和尺子对齐之后剪断。如果按照右图剪切的话，断面会变得有一些斜。

## 开始卷

**1** 将纸条一端放入卷笔（以下简称"笔"）的槽内，将笔移动到纸条的最前端（指腹）。

**2** 最前端卷1圈。

**3** 卷完1圈之后将纸条放在手指上面，然后继续卷。

## 卷纸终点　＊卷纸终点需要用胶水粘贴。

在纸条末端涂上少量的胶水。

拔掉笔的时候，沿着和卷曲相反的方向（图中箭头所指方向）旋转的话，会更加容易抽出。另外，还可以用镊子等夹住笔头，然后将部件整体向外推出。

## 涂胶水

卷完之后，在反面涂上胶水。胶水涂成十字形，然后用棉签等抹平，这样胶水整体就会变得很薄。像葡萄卷和锥形卷等很容易散开的纸卷，一定要用胶水进行定型。胶水基本都是涂到反面，如果是在正面涂胶水的话，推荐使用那种绒毛不是很多的笔来涂。

## 给部件涂胶水　＊可将不同的部件组合在一起。

在尼龙板等上面涂上薄薄的一层胶水（图中为了便于识别使用的是软木板），然后将部件的反面在胶水上面轻轻敲几下。

紧卷系列的部件即使用手拿着也不会变形，可以直接用手拿着涂胶水。

# 紧卷系列

## 紧卷

旋涡不扩大,卷完之后用胶水定型的配件。

### 卷15cm以上的纸条时

1 为了防止正在卷的纸条掉出,在卷纸的时候用拇指、食指和中指顶住,进行支撑。卷纸的时候注意不要用力过猛,轻轻按住即可。

2 卷完之后,在末端涂上少量的胶水进行固定(如果在最开始就涂胶水的话,有可能导致胶水粘到其他不必要的地方,或者在制作过程中胶水变干等,所以最后涂胶水)。

3 为了使表面高度一致,使用平面的东西按压表面进行调整后,就完成了。

### 卷15cm以下的纸条时

1 先在终点处涂上胶水,然后开始卷。

2 因为纸卷很小,可以用镊子等前端水平的东西对表面进行调整,这样就完成了。

---

## 葡萄卷

### (低)   (高)

制作紧卷,然后用手指、笔的后端或者圆形的造型器等顶出。按压的重点是要保持侧面的斜面位于同一水平位置。

### 低的葡萄卷

(款式1)用手指顶出。

(款式2)用笔的后端等顶出。(图中用的是压痕器)

(款式3)用造型器顶出。

### 高的葡萄卷

做一个低的葡萄卷,然后用倾斜面更大的圆形面工具或者造型器顶出。

(款式1)用笔等的后端顶出。(图中用的是压痕器)

(款式2)用造型器顶出。

### 不使用工具制作高的葡萄卷(款式3)

1 制作低的葡萄卷,按照左图所示拿在手里,然后按照右图所示用力,使其成为椭圆形。

2 保持椭圆形的状态,用手指按照图中箭头方向转来转去的话,中间的旋涡就会凸出来,调整到自己需要的高度即可。

**紧泪滴卷**

**1** 制作低的葡萄卷。

**2** 用手指捏住，使卷纸终点在最尖位置。

**3** 从侧面强力按压，使其定型。

---

**柠檬卷**

**1** 制作低的葡萄卷。

**2** 用手指捏住，使卷纸终点和相反的一端都变得尖尖的。

---

**铃铛卷**

**使用造型器或者珠针制作**

将紧卷放在造型器或者珠针（适合制作比较小的铃铛卷）的顶端上面，调整成铃铛形。

**用手指制作**

**1** 制作高的葡萄卷，然后按照图中所示拿在手里。

**2** 用手指捏住整个侧面，按照图中箭头所示方向转来转去，这样中间的旋涡就会凸出来，调整到自己喜欢的高度即可。如果旋转的时候没有将整个侧面都捏在手里，最后侧面可能会变得凹凸不平。

---

**锥形卷**

**1** 制作紧卷，然后用前端尖锐的圆锥形物品顶住。

**2** 手指捏住纸卷整个侧面，然后向下按。

**3** 调整形状，使侧面整体变得平缓。

## 空心卷

### 将纸条缠绕到棒状的物品上制作

1 将纸条缠绕到棒状的物品上，在卷纸的起点涂上胶水。

2 卷到一定程度后从棒上取下，然后将还没有卷的纸条沿着图中箭头所示方向拉伸，同时可以将空心的大小调整到自己需要的程度。

3 调整形状，同时用手一直卷到最后，然后涂上胶水粘贴。

### 使用衍纸模板制作

1 用手指将纸条做成一个圆形，在卷纸的起点不需要涂胶水。

2 卷到一定程度后停止，然后将还没有卷的纸条沿着图中箭头所示方向拉伸，将空心的大小调整到自己需要的程度。

3 卷好拉伸，卷好拉伸，重复几次这一个动作之后将纸条全部卷完，然后将部件放到适合的圆形模板中，按压表面调整形状。

4 用镊子夹住卷纸的终点将纸卷取出。

5 在卷纸的起点和终点涂上胶水粘贴，完成。

---

## 空心泪滴卷

1 制作空心卷，起点的位置不需要涂胶水。

2 让卷纸的起点和终点处于一条线上，然后涂上胶水粘贴（剪掉多余的部分）。

3 用镊子按住起点的位置，用手指捏住使其变成尖尖的形状。

---

## 空心铃铛卷

### 用手指制作

1 用手指从反面将空心卷稍微向外顶出。

2 用拇指和食指牢牢地捏住侧面，手指沿着图中箭头所示方向转动的话中间的旋涡就会凸出来，调整到自己需要的高度即可。

### 使用造型器制作

还可以将空心卷放到造型器（或者戒指架等）上面进行制作。

# 开口旋涡卷系列

旋涡松散开之后，不用胶水定型的部件。

## 开口旋涡卷

**1** 纸条一直卷到最后，之后再旋转数次，然后继续按压5~6秒。

**2** 如果步骤1中没有按好，终点处就会像图中左侧纸卷一样松散（右侧纸卷是按压得较好的状态）。

**要点**

### 如何制作比较漂亮的旋涡？

第1圈要用力地卷。
第2圈之后，卷的时候不要用力（如果用力的话旋涡可能会出现褶皱等），在最后1圈的时候再次用力地卷。
另外，从卷笔等上面取下的时候，笔向下脱离的话可以防止旋涡发生变形。

## C形旋涡卷

**1** 为了让纸条呈现曲线状，在纸条的正中间轻轻地折出折痕，然后分别从中间位置开始沿着图中箭头所指的方向用手指按压。

**2** 此时纸条就变成了C形。

**3** 像随着纸条一起旋转一样，从上下两侧向中间卷纸。卷纸的时候如果能数一下卷了几圈的话，两侧可以卷得更加均匀。

**4** 如果左右两侧纸卷的大小有差异，可以用拇指和食指捏住，按照图中箭头所指的方向转动，对大小进行调整。

## S形旋涡卷

根据纸卷卷的不同位置，可以制作出各种各自喜欢的形状。左侧的是没有卷到中央的，右侧是上、下卷的纸条长度不同，卷有大有小（也可以叫作偏离中心的S形旋涡卷）。

**1** 为了让纸条呈现曲线状，在纸条的正中间轻轻地折出折痕（如果是折叠偏离中心的S形旋涡卷的话，可以在自己喜欢的位置折出折痕）。

**2** 从中间位置开始用手指按压其中的一半。

**3** 沿和步骤2相反的方向，剩下的一半也从中间位置开始用手指按压。

**4** 此时纸条就变成了S形。

**5** 像随着纸条一起旋转一样卷一半。为了防止散开，卷完之后需要按压5~6秒。另一侧也按照相同的方法卷起。

# 松卷系列

旋涡松开之后用胶水粘贴固定。

## 松卷

1 把卷好的纸卷放入和想要的大小相同的圆形模板中（或者和p.57中的直径大小指示板对齐制作），沿着边部调整大小。

2 定型之后用镊子夹住卷纸终点，注意不要发生变形，然后轻轻地取出来。

3 在卷纸终点涂上胶水粘贴。

## 泪滴卷

卷纸终点

1 制作松卷，将旋涡挤压到中心靠下的位置，拿在手中。这时，让卷纸终点的位置靠到最前端。

2 用手捏住前端，使其变尖。

## 长泪滴卷

○ 按这里的话 ← 按这里的话 ×

按压中间泪滴卷左侧边的话，就能够做出像左侧部件一样美丽的形态。如果按压右侧边的话，旋涡的位置和折痕会发生一定的偏移，做出的形态就不好看。

1 制作泪滴卷，一边向内侧弯曲。

2 此时，如果弯曲的边弄错，完成的作品就不会很美观，所以制作的时候要注意。

## 心形卷

1 制作泪滴卷，旋涡挤压到中心靠下的位置。在这里如果不进行一定的调整，完成的时候旋涡可能会不在中心位置。

2 用手指轻轻地捏着整个侧面，然后用镊子等工具按压有圆弧的一边的中央，按压的同时手指慢慢放开。

3 按压到一定程度之后，保持镊子不动，然后用两根手指从上下两侧捏住，调整形状。

## 箭头卷

1 制作细长的泪滴卷。

2 按照心形卷的制作方法，用镊子等工具按压有圆弧的一边的中央。按压到一定的程度之后，保持镊子不动，然后用两根手指从上下两侧捏住，调整形状。

3 拿开镊子，用手指捏两处凸出的位置，使其变尖，折出折痕。

## 三角卷

1 捏住松卷的终点，做出稍圆的泪滴卷。

2 调整形状，使旋涡来到中心位置，然后用2根手指捏住。

3 为了调整成三角形，将纸卷顶在左手的指腹处，3根手指一起用力调整形状。

## 扇形卷
（三角卷的底边有一定的弧度）

1 使旋涡靠近下侧，制作泪滴卷。

2 用双手的食指和拇指拿住纸卷。

3 两侧的食指向下按，在保留底边圆弧的同时，左右两侧的角部折出折痕。

## 半圆卷
（低）

1 松卷的终点旋转到时钟的3点钟方向，然后捏住旋涡。

2 按住旋涡，然后用另一只手从上下两侧按压，使其变成椭圆形。

3 用拇指和食指拿住，使底边呈水平状态，然后从上下两侧按压，在两侧的角部折出折痕。

## 半圆卷
（中）

1 松卷的终点旋转到时钟的4点钟方向，然后捏住旋涡。

2 按住旋涡，然后用另一只手从上下两侧按压，使其变成椭圆形。

3 用拇指和食指拿住，使底边呈水平状态，同时食指滑向左右两侧，在两侧的角部折出折痕。

## 半圆卷
（高）

1 捏住松卷的终点，制作泪滴卷。

2 按住旋涡，将纸卷拿在手中。

3 折出折痕，折出作为底边的部分（图中的虚线位置）。捏的长度不同，纸卷的高度也不同。

**弯月卷**

1 制作松卷，手指从上下两侧按压，使其变成椭圆形。

2 将卷纸终点部分小心地送到惯用手一侧的角部，然后抵在曲面上，另一侧的角部捏向外侧。

3 定型之后，将纸卷牢牢地按压到曲面上，将两侧角部弄尖。

**眼形卷**

1 制作松卷，从上下两侧按压，使旋涡到中心位置，卷纸终点到角部。

2 用双手的食指和拇指将纸卷拿在手中。

3 在两侧的角部轻轻地折出折痕。

**长叶卷**

从中间处开始，将两侧分别向不同的方向弯曲。

**要点**

按照图中箭头所指的方向，向旋涡能够展开、扩大的方向弯曲的话，成品的形状会更好看。但是如果向旋涡变小的一侧弯曲，旋涡就会受到影响，成品也会不好看。

**钻石卷**

1 制作松卷，按压时使卷纸终点来到角部。变成椭圆形后，纸卷的整个侧面全部抵在指腹上，然后按好。

2 旋转90°，从上下两侧按住步骤1中的折痕（角部），使纸卷展开。

3 继续按，在两侧的角部形成折痕。

**方形卷**

制作钻石卷，只在比较长的对角线两端一下子大力按压，待其还原之后就变成方形卷了。

**离心卷**

**使用尼龙板制作**

1　制作松卷，用镊子夹住，使旋涡处在靠下的位置。

2　注意形状不要松散，在靠近旋涡的一侧涂上薄薄的一层胶水（涂胶水的一侧作为反面）。

3　放在尼龙板等容易取下的物品上，涂胶水的一侧向下放置，待胶水干燥之后从尼龙板上取下。

**使用圆形模板制作**

1　制作松卷，然后放到圆形模板中，旋涡调整到靠近卷纸终点的位置，然后用珠针固定（圆形模板放在软木板等上面的话，插取珠针会更容易）。

2　在靠近旋涡的位置涂上薄薄的一层胶水（涂胶水的一面作为反面）。

**螺旋卷**

1　将纸条斜向放在针笔（针状工具）前端。

2　用不拿针笔的手捏住卷纸起点，然后卷2~3圈。

3　用拿针笔的手轻轻地拉住还没有卷起的纸条。

4　用不拿针笔的手旋转针笔的前端，卷纸条。

5　拿着针笔的同一个位置，继续卷纸。

6　卷完之后抽出针笔，然后用手拧卷。

# 褶皱制作　对纸条进行褶皱制作的方法。

## 褶皱的制作方法

使用右侧图片中的工具给纸条制作出褶皱，这种工具可以制作2种不同大小的褶皱。

**1** 图中褶皱制作器的上下两侧沟槽大小不同，因此可以制作出2种不同形状的褶皱。

**2** 将纸条放在2个齿轮中间夹起，然后转动手柄。

**3** 通过齿轮的纸条就变成了有褶皱的状态（褶皱制作）。

---

## 褶皱紧卷

即使使用的是相同长度、宽度的纸条，因为齿轮的形状不同，完成品的整体视觉效果也完全不同。
上面是用褶皱比较大的纸条制作的，下面是用褶皱比较小的纸条制作的。

### 使用卷笔制作

**1** 按照紧卷的制作方法卷纸，如果用力过猛可能会导致褶皱消失，所以制作的时候要注意。

**2** 在卷纸终点处涂上胶水粘贴。

### 用手制作

经过褶皱制作的纸条也可以直接用手卷。同样，在卷纸终点处涂上胶水粘贴。

**要点**

做出褶皱的纸条如果接触过多次的话，褶皱就会被抹平，所以要尽可能地减少接触的次数，最好能够一次定型。

---

## 褶皱泪滴卷

**1** 制作褶皱紧卷，不需要用胶水粘贴定型（如果先用胶水固定的话，在之后定型的时候卷纸终点有可能无法推到最前端）。

**2** 用手拿起，使旋涡接近靠下的位置，在卷纸终点的边缘涂上胶水，然后用手指捏住，使卷纸终点向前端靠近。

**3** 涂上胶水定型。

---

## 褶皱长泪滴卷

用手指按住褶皱泪滴卷图中箭头所示的部分，使其弯曲。制作方法和长泪滴卷（p.27）相同。

# DOUGHNUTS

甜甜圈

## 装饰甜甜圈

贴上纸条，然后涂上涂料。巧克力上面再添加一点点装饰，完
成品看起来更加美味。

**制作方法、图样**⋯（从左下开始顺时针方向旋转）巧克力甜甜圈、草莓甜甜圈　p.70；
马拉萨达甜甜圈、小凹痕甜甜圈、怀旧风格甜甜圈　p.71
**小凹痕甜甜圈、怀旧风格甜甜圈（主体）的制作方法**⋯p.35

# 抹茶味法式甜甜圈、草莓味法式甜甜圈、奶油甜甜圈

乍一看很复杂的法式甜甜圈，其实只要掌握了基本的定型方法，制作起来也是比较简单的。

**制作方法、图样** …p.61

## 法式甜甜圈的定型方法（以抹茶味为例）

**1** 制作需要的部件，把侧面剪切成大概相同的倾斜面。

**2** 在直径15~16mm的圆形模板中间，用珠针将做中心用的部件固定（圆形模板的周边如果有沟槽的话定型会有一定的困难，所以可以将没有沟槽的一面向上放置使用）。

**3** 用部件的角部右侧围绕中心，将抹茶色的部件整齐摆放。

**4** 象牙色的部件也按照相同的方法摆放（如果放不进去的话，可以放在旁边较大的圆形模板中）。

**5** 将胶水作为涂层，涂在表面。

**6** 胶水干燥之后将最开始的中心抽出，然后将纸卷从模板中拿出。

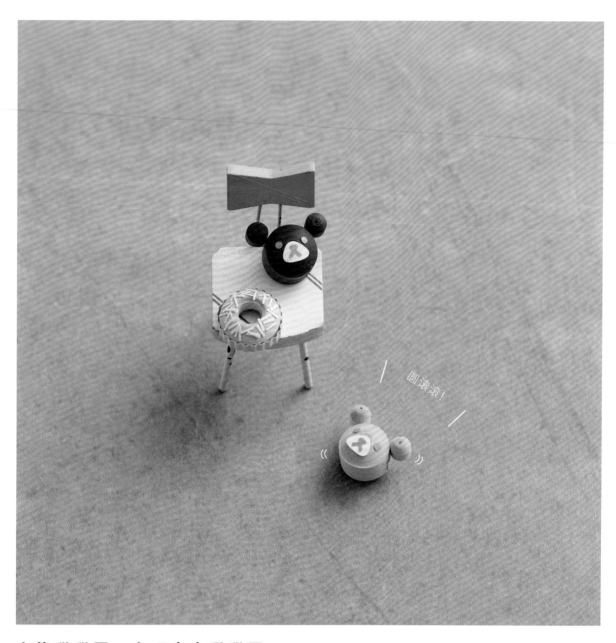

圆滚滚！

## 小熊甜甜圈、白巧克力甜甜圈

形状可爱的小熊甜甜圈，看着它可爱的表情，整个人都酥
了，心情也跟着高兴起来。

·····························

**制作方法、图样**···p.71

## 顶部装饰的制作方法

1 将做装饰用的纸条剪成细小的纸条、纸片,可以多准备一些备用。

2 在想要做装饰的一面涂上一层薄薄的彩漆(或者胶水)。

3 涂上彩漆的一面向下,粘贴上刚才剪好的装饰小纸条或小纸片。

## 怀旧风格甜甜圈(主体)(p.32)的制作方法

1 制作低的空心铃铛卷。

2 翻转,只有中间位置向上顶。当然,也可以用手指向上推。

3 在表面涂上胶水。制作怀旧风格甜甜圈时,为了凸显效果,胶水直接涂在正面,而不是反面。

＊怀旧风格甜甜圈的反面与巧克力甜甜圈、草莓甜甜圈、白巧克力甜甜圈的正面相同。

## 小凹痕甜甜圈(p.32)的制作方法

1 制作8个葡萄卷,将其中的6个每2个1对,从侧面粘贴到一起。剩余的2个一个一个地放着即可。

2 将葡萄卷摆成圆形,放入直径15~16mm的圆形模板中进行粘贴。开始先摆放2个粘贴到一起的,最后再摆放2个单独的纸卷。

## 美式纸杯蛋糕(p.14、p.15) 底座的制作方法

1 将纸杯蛋糕外围用的纸条进行褶皱制作,然后以每2个凸出部位为1组,用剪刀剪出切口。

2 在用空心铃铛卷制作的纸杯蛋糕主体的上半部涂上胶水,一边涂一边卷步骤1中的纸条,剪掉多余的部分。

3 在纸杯蛋糕的主体上和褶皱的边缘涂上胶水,环绕着整个主体进行粘贴。

# APPLE PIE

## 苹果派

可以制作苹果派、填充用苹果和兔子苹果等。

# 青色和红色苹果

刚刚收获的、水灵灵的大苹果，绿色的叶子是作品的一大亮点。

制作方法、图样···p.72

## 苹果的制作方法

**1** 制作主体（上）用的葡萄卷。

**2** 用戒指架等前端尖细的东西将中间位置推回去。

**3** 在主体（下）的连接位置涂上少量的胶水，然后将上下两部分粘贴到一起。

## 对半切开的苹果的制作方法

**1** 制作好主体用的葡萄卷之后，用镊子的前端压住上部，使其向下凹。下面也按照相同的方法制作。

**2** 上、下凹痕的深度变化，会使作品更接近实物的效果。

## 果柄和叶子的粘贴方法

**1** 在果柄的下端涂上胶水，粘贴到主体上。像图中差不多量的胶水就能够粘得很牢固，不必涂得太多。

**2** 在叶子的侧面涂上胶水，插到果柄和主体的中间，粘贴。

# CANDY

## 糖果

### 迷你糖果

在空心卷部件中充满UV胶营造溢出的效果，就能够制作出
有透明效果的糖果。

··············································

**图样**⋯p.74
**制作方法**⋯p.56、p.74

## 棒棒糖

这里有用涂成3种颜色的纸条制作的棒棒糖，当然，也可以按照自己的喜好涂成不同的颜色，这样就能够做出原创的作品了。

**制作方法、图样**…p.74

一圈又一圈……

### 棒棒糖纸条的制作方法

**1** 使用荧光笔等，涂抹纸条一侧的边部。

**2** 另外一侧涂上不同的颜色。

**3** 中间再使用另外一种不同的颜色来涂。

**4** 给纸条涂上颜色可以制作出自己喜欢的糖果。用图中下面的纸条可以制作出上面的作品。图中左边的纸条分别涂上了黄色、红色和淡蓝色。中间和右边的纸条左右两侧分别涂上了绿色和粉红色，中间就是纸条的原色。

### 棒棒糖的定型方法

**1** 将主体用的纸条做成螺旋卷。

**2** 在紧卷的侧面涂上胶水，然后粘贴螺旋卷的前端。

**3** 隔一段涂上胶水、粘贴，卷1圈。

**4** 卷1圈之后，还是隔一段涂胶水，同时从外向内卷，覆盖紧卷的上面。

**5** 卷到中间位置后，剪掉多余的部分，最后将前端按入中间。

**6** 从侧面将棉签的木棒粘贴在螺旋卷开始覆盖在紧卷上面的位置（步骤4）。粘贴在这里的话，高低不平就不会很明显。

**要点**

在定型过程中，螺旋卷的旋涡可能会松开，可以边粘贴边卷。

# ICE CREAM

## 冰淇淋

选择自己喜欢的颜色进行制作，成品的口味和各种装饰品也
都能够随心选择。

...........................

**制作方法、图样**··冰淇淋　p.73

在锥形卷和冰淇淋主体中间卷上经过褶皱制作的纸条，
这也是作品的一大亮点。

要点

### 把冰淇淋主体和锥形卷粘贴到一起的小窍门

在锥形卷的开口处涂上胶水，然后
和冰淇淋主体粘贴到一起。因为冰
淇淋的粘贴口相对隐蔽，所以多涂
一些胶水也不会很明显（其实不用
像图中那样涂很多也可以粘牢固）。

# PARFAIT

## 巴菲

在布丁和冰淇淋的杯中装满新鲜水果等，
就是巴菲了。所有的部件都制作好之后，
观察作品整体的平衡感，摆放各个部件。

## 水果布丁巴菲

布丁和上面的焦糖是将两种颜色的纸条拼接到一起之后，一气呵成制作的。

好可爱！

## 巧克力巴菲

冰淇淋周围的脆片和用牙签制作的巧克力棒使作品的视觉效果更加逼真。

好丰富！

好甜！

## 草莓巴菲

只要把各种简单的部件摆放在一起，就能够做出这款可爱的巴菲，简直就是一个大变身！

......................................

**制作方法、图样**…p.63
**纸条的拼接方法**…p.55
**巴菲（杯子内部）的定型方法**…p.45

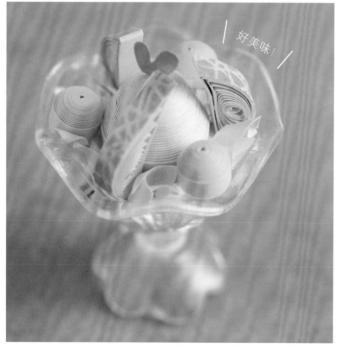

好美味！

## 哈密瓜巴菲

哈密瓜皮上特有的线条花纹也是非常醒目的。

......................................

**制作方法、图样**…p.63
**纸条的拼接方法**…p.55
**巴菲（杯子内部）的定型方法**…p.45
**哈密瓜皮的粘贴方法**…p.45

## 巴菲（杯子内部）的定型方法

1 将做成螺旋卷的纸条剪成 5~7mm长，制作成小脆片。

2 制作底部、中间、上部的部件。

3 把3个部件按照顺序粘贴到一起，然后在上部的部件周围粘贴步骤1中的脆片。

4 将1圈全部粘好。

5 粘贴完之后放到杯子里，然后在上部（紧卷）的中间涂上胶水。

6 粘贴一张白色的纸（在这张纸上面粘贴装饰用的小部件）。

## 哈密瓜皮的粘贴方法

1 在弯月卷的侧面涂上胶水，然后粘贴哈密瓜皮（p.58）用纸。

2 把多余的部分剪掉。

3 涂上增光剂的话就会更加接近实物效果。

# MACARON

## 马卡龙

### 马卡龙塔

华丽的马卡龙塔特别适合庆祝各种纪念日的时候使用，也特别适合作为礼物赠送给别人。

# 马卡龙

将2种部件组合到一起制作而成的圆滚滚的马卡龙。

·····································

**制作方法、图样**···p.76

## 塔的制作方法

**1** 根据纸样的大小裁剪折纸，用卷笔等标出涂胶水的位置，这样更容易折叠。

**2** 挑选自己喜欢的花样的半透明纸，与步骤1中的纸重叠到一起后叠成圆锥形，然后涂上胶水粘贴。

**3** 在超出纸样的半透明纸上，每隔约1cm剪开剪口。

**4** 将半透明纸折向内侧，粘贴固定。上面也按照相同的方法制作。

## 马卡龙塔底座的制作方法

**1** 在波纹纸带前端约2mm处用手指折叠。

**2** 然后用手卷起来。

**3** 添加纸带的时候，在已经卷起的纸带的侧面涂上胶水，在连接处不重叠到一起的状态下继续卷起（波纹纸带有一定的厚度，如果连接处重叠到一起的话就会很明显）。

本书中作品使用的是这种花纹的艺术波纹纸。

## 马卡龙塔用的玫瑰的制作方法

**1** 准备5片花瓣用纸，然后把它们分别放到软木板上，用压痕器等摩擦，使其整体呈现圆弧状（摩擦的时候画圆的话，花瓣用纸很自然地就会呈现出圆弧状）。

**2** 中心的花瓣需要在每一片花瓣的中间折出折痕。

**3** 花瓣上涂上胶水，使其能够与相邻花瓣的一半粘贴在一起。留下最后1片，也按照相同的方法粘贴。

**4** 为了使花瓣能够呈现出交错在一起的效果，花瓣的一半粘贴在内侧，另一半粘贴在外侧。

**5** 这样中心的花瓣就完成了。

**6** 将中心花瓣粘贴到第2层花瓣的上面。和中心花瓣的制作方法相同，将第2层的相邻花瓣粘贴在一起，但是，重合在一起的部分要比中心花瓣少一些。

**7** 第2层花瓣也完成了。

**8** 第3~5层花瓣需要稍微错开一些，然后将中间粘贴在一起。粘贴的时候如果能露出所有的花瓣，会更加好看。

**9** 将步骤7完成的部分粘贴在中间。

**10** 注意整体的平衡布局，调整第3~5层花瓣的形状，使其呈现出立体感，这样整体的制作就完成了。

## 顶部的底座和花朵的粘贴方法

**1** 制作紧卷、铃铛卷和顶部装饰用的3朵花。

**2** 将紧卷和铃铛卷粘贴在一起，在铃铛卷的侧面涂上胶水，粘贴花朵。

**3** 3朵花像把铃铛卷包围起来一样粘贴，然后将其粘贴到塔的顶端。

## 底座花朵的粘贴方法

**1** 先取4朵粉红色花朵，均匀粘贴在底座的上下左右。

**2** 然后在花朵中间再均匀粘贴4朵花。

**3** 在粉红色花朵的中间均匀粘贴奶油色花朵。

如果再加上一些和马卡龙一样颜色柔和的串珠的话，整体会显得更加可爱。还可以再加上能让作品更加优雅的白色花朵。

# CELEBRATION

节庆

节日快乐！

各种可爱的曲奇仿佛要从小箱子
里面跳出来一般，非常适合节日
的欢乐气氛。

美丽的节日装饰品、系着领结的姜饼人等是其中的亮点，更加凸显出整个节日的欢乐氛围。

**制作方法、图样**…（从左往右）长青树曲奇（青铜色、麦色、红茶色）p.64；姜饼人曲奇 p.76；靴子曲奇 p.60；雪花曲奇 p.64

## 糖霜的制作方法

用点胶瓶将涂料直接涂在想做糖霜的地方。

\*点胶瓶一次喷出多少涂料不好控制，最好先在别的纸上测试一下再涂在纸条上。

> **要点**
>
>
>
> 如果没有适合使用的点胶瓶，也可以将涂料放在较厚的聚丙烯塑料袋里，剪掉一个角使用。

## 雪花曲奇的珍珠的粘贴方法

 »  »

1 用牙签的前端蘸上胶水，从珍珠的反面粘上珍珠。

2 将步骤1中的珍珠粘贴到紧卷的上面。

3 用镊子按住珍珠，将牙签抽出，粘贴牢固。

> **要点**
>
> 珍珠也可以用镊子夹住粘贴。用镊子夹住珍珠的时候，注意不要让珍珠一下子弹出去，还要注意胶水不要粘到不需要的位置。

# AFTERNOON TEA

## 下午茶

把各种不同的小物件组合到一起，做成了
下午茶套餐。茶杯和茶托也是用纸条制作
的。

.................................................

**制作方法、图样**···茶杯和茶托　p.78；蛋糕架　p.79
**蛋糕架的定型方法**···p.55

# 4种不同的小蛋糕

卷曲细长的纸条就可以制作出这些可爱、小巧的甜点。如果用比较宽的长纸条制作的话，完成的蛋糕就会更大一些。

.....................................

**制作方法、图样**…（从左往右）浆果小蛋糕　p.79；香橙小蛋糕　p.78；摩卡小蛋糕、草莓小蛋糕　p.79

## 立体奶油的制作方法　*为了看起来更加方便，图中使用了不同颜色的纸。

**1** 准备3片或者4片剪成心形的纸，全部纵向对折出折痕。

**2** 使用镊子等折叠的话，折痕会更加清晰易见。

**3** 在尼龙板上多挤出一些胶水。

**4** 在胶水上立着粘贴1片纸，然后在其旁边粘贴第2片。

**5** 像画圆一般将其他纸也粘贴起来，等胶水干燥之后从尼龙板上取下（1块奶油的话，制作草莓小蛋糕等需要3片纸，柠檬蛋糕、摩卡小蛋糕等需要4片）。

# 三明治、司康饼、乳蛋饼

用经过褶皱制作的纸条制作的三明治，看起来就非常美味，也让人非常有食欲。

**制作方法、图样**⋯三明治、乳蛋饼 p.77；司康饼 p.78

## 部件摆放小窍门

**·鸡蛋三明治**

2个鸡蛋并排摆放，在中间放上酸橙片。当然，也可以根据自己的喜好，将酸橙片对半切开，然后夹在中间。

**·水果三明治**

把3种不同的水果横着放或者竖着放，会呈现不同的效果。

**·烟熏三文鱼三明治**

从距离面包外侧约1mm的位置粘贴像生菜一样的纸条，然后放上烟熏三文鱼。

## 三明治用的面包的制作方法

**1** 在经过褶皱制作的纸条上涂约5cm长的胶水，折叠没有涂胶水的部分，然后粘贴。

**2** 共折叠成5层之后重复粘贴，做成有6层厚的纸片。

**3** 把折叠位置连在一起的部分剪掉（防止做面包的时候看起来不自然）。

**4** 然后剪成约1cm长的纸片就完成了。

## 乳蛋饼的制作方法

**1** 制作外围粘贴好的底座和小材料。

**2** 在底座的中心涂上涂料。

**3** 把小材料放入底座，然后用牙签轻轻地填入涂料，注意涂料不要覆盖住小材料。

### 蛋糕架的定型方法

**1** 用穿孔针等在托盘的中央扎一个小孔，用来穿过做支柱用的部件。

**2** 将支柱从小孔中穿过（如果有必要，为了防止上面的托盘摇晃，可以在起支撑作用的支柱穿过去之后，在托盘的反面涂上胶水固定）。

**3** 为了使架子站立得更稳定，可以在托盘的底部粘贴金属片（如果不粘贴金属片也能站立的话，可以不粘）。

---

## 纸条的拼接方法

### ·纸条拼接之前

拼接纸条有3种方法。无论在何种情况下，为了防止在拼接的时候将纸条的正反面弄错，事先在所有纸条的前端用卷笔等摩擦，做出弯曲状。

如果把纸条的正反面弄错，卷完之后纸卷会出现颜色的差异。

### ·粘贴拼接

**1** 在一根纸条的前端涂上少量的胶水，粘贴的时候要注意纸条的正反面。

**2** 用手指或者平的东西按压。

### ·扯断后再拼接（令粘贴处轻薄的粘贴方法）

**1** 双手捏住纸条，向左右两侧拉拽，使其断开。这样做的话，断面不会扭转，毛边也很平整。

**2** 在一根纸条的前端涂上少量的胶水，然后注意纸条的正反面，将两端的毛边处粘贴、拼接到一起。

### ·卷纸的同时拼接（只适用于紧卷系列）

**1** 制作紧卷。

**2** 外圈剩下1圈以上时，将添加的纸条插入中间继续卷纸（不需要涂胶水）。如果重叠部分的纸条少于1圈的话，在卷纸的途中添加的纸条有可能会脱落。

**3** 在卷纸终点涂上胶水固定后就完成了。如果用这种方法的话，拼接起来更加省事儿。

**要点**

纸卷会越卷越大，所以卷纸的时候要用手捏住侧面，注意不要发生错位。

## 橘皮巧克力（p.10、p.11）**的制作方法**

**1** 在经过褶皱制作的橘黄色纸条一端2cm的位置折叠，涂上胶水。稍微折出弧度，折叠之后粘贴到一起。

**2** 折叠3次之后剪掉边部，然后将经过褶皱制作的黄色纸条沿着橘黄色纸条的边缘粘贴。

**3** 折叠4次之后剪掉多余的部分。

**4** 像浸润处理一般，在纸条一侧前端1/3的位置涂上涂料，然后用牙签涂抹均匀。

**5** 等到涂料干燥之后，粘贴上能够营造出白砂糖效果的碎玻璃串珠。

---

**迷你糖果**
（p.38）
**的制作方法**

### ＊水果糖果

**1** 主体用空心卷制作，然后放在尼龙板等上面，在中间放入约一半的UV胶。可以把少量的UV胶放在纸等上面，然后用牙签一点一点地蘸取，这样能够更好地控制用量。

**2** 放入纸水果切片，然后加入UV胶，一直加到空心卷的顶部，然后待其变硬。变硬之后表面可能会凹凸不平，这时候再次加入UV胶，然后等其变硬。

### ＊苏打糖果

**1** 制作空心卷，然后在纸卷的周围粘贴自己喜欢的美纹纸胶带。

**2** 放入彩色的UV胶，等其干燥之后，用胶水在表面粘贴裁剪成纸样G（p.58星形）形状的部件。

---

### 半圆形奶油的制作方法 ＊为了看得更清晰，图中使用了不同颜色的折纸进行制作。

Ⓐ　Ⓑ　Ⓒ

**1** 制作3片剪成心形的折纸。其中的1片沿着纵向对半折出清晰的折痕（Ⓐ），1片折出不太清晰的折痕（Ⓑ），剩下的1片不需要折叠。

**2** 在尼龙板等上面涂上一层薄薄的胶水，然后使心形折纸的折痕处沾上少量的胶水。

**3** 将Ⓑ粘贴在Ⓒ上，Ⓐ粘贴到Ⓑ上。

＊小蛋糕和方形饼干只需要粘贴Ⓑ和Ⓒ就完成了。

**苹果派（p.36）编织花样的制作方法**

**1** 准备一张带有5mm间隔线的底纸，然后在上面放1根纸条，两侧用珠针固定。

**2** 竖向粘贴纸条。

**3** 每隔1根拿起1根，放入横向的纸条，注意要沿着5mm的间隔线制作。

**4** 在纸条重叠的部分涂上胶水。

**5** 重复相同的动作，编织出足够覆盖苹果派表面的大小之后，从底纸上拿起。

**6** 在派的底座表面涂上薄薄的一层胶水，粘贴编织好的部件，将多余的部分剪掉。

# 模板

制作作品时，使用下面的模板非常方便。

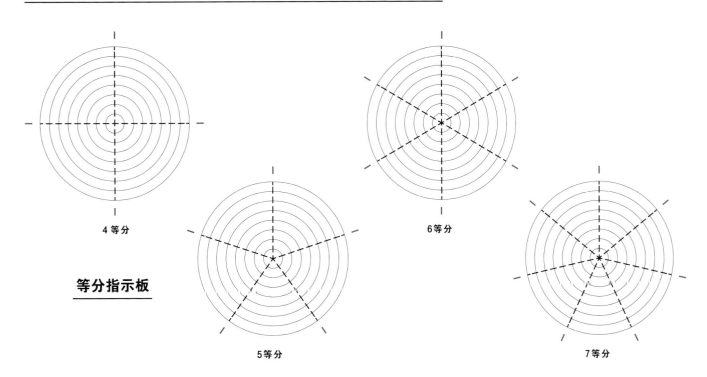

4 等分

6 等分

## 等分指示板

5 等分

7 等分

## 直径大小指示板

5mm  6mm  7mm  8mm  9mm  10mm  11mm  12mm  13mm  14mm  15mm  16mm  17mm

## 纸样、装饰用的图案等

按照想制作的作品大小，对它们进行放大或缩小后使用。

涂胶水的位置

**马卡龙塔用的纸样**
（实物大小）

**哈密瓜皮**

**水果切片**

| 柠檬 | 酸橙 | 香橙 | 奇异果 | 草莓 |
|------|------|------|--------|------|

**果酱瓶标签**

APPLE APPLE APPLE APPLE

CHERRY CHERRY CHERRY CHERRY

**纸样A～L**　*上一行是制作作品时使用的大小，下一行是稍微放大一些的。
（形状和作品使用的稍微有些差异）

A　B　C　D　E　F　G　H　I　J　K　　　L

A　B　C　D　E　F　G　H　I　J　K　　　L

# 作品的制作方法

※ "材料、卷纸的方法" 这一项，详细地记录了制作各个部件时所需要的纸条的宽度、颜色、长度以及做成的基本部件。只有当相同的部件需要 2 个及以上时才会标记需要的数量。此外，还介绍了制作作品所需的其他主要材料。

例：宽1cm的象牙色纸条30cm，紧卷，2个

使用纸条的宽度、颜色 长度 做成的基 部件的数量
本部件

※ 各个基本部件的制作方法请参照 p.22~p.31。

※ 纸样 A 等，请按照 p.58 制作。如果手头有相同造型的工具也可以使用。

※ 草莓切片等，可以复制 p.58 的图案使用。

※ 如果想要把部件等分、定型的话，可以使用 p.57 的模板。

※ 作品的实物大小在 p.2~p.5 中有介绍。紧卷系列部件，即使使用的是同样长度的纸条，但因为使用的卷笔不同，成品的大小也会不同，所以只需要大概的尺寸即可。

※ "制作的方法" 介绍了作品制作的主要过程。

---

## 方形巧克力 >>> 作品 p.10、p.11

① 粘贴报纸。

② 剪掉多余的部分。

主体

**材料、卷纸的方法：**
主体：宽 1cm 的焦茶色纸条 40cm，直径 13mm 的松卷制作成方形卷
使用自己喜欢的英文报纸或者包装纸
**制作的方法：**
在主体的上面粘贴英文报纸或者包装纸，将多余的部分剪掉。

---

## 抹茶巧克力 >>> 作品 p.10、p.11

糖球

金属部件

③ 涂上彩漆。

① 涂上涂料。

剪断金属部件

糖球

② 干燥之前将金属部件和糖球放上去。

**材料、卷纸的方法：**
主 体：宽 1cm 的抹茶色纸条 30cm，直径 13mm 的松卷制作成方形卷
丙烯酸涂料（白色）
自己喜欢的金属部件（美甲用品或者其他装饰品等）
糖球（金黄色）
增光剂（彩漆等）
**制作的方法：**
在主体上涂上丙烯酸涂料，就像表面有一层糖霜一般，然后在涂料干燥之前将金属部件和糖球等放上去。涂料干燥之后再涂上增光剂。
※金属部件也可以用钳子等剪断。

---

## 黑巧克力 >>> 作品 p.10、p.11

底部

水钻

涂上涂料之后涂彩漆

金属部件

**材料、卷纸的方法：**
主体：宽 1cm 的红茶色纸条 30cm，直径 13mm 的松卷制作成方形卷
丙烯酸涂料（焦琥珀色）
自己喜欢的金属部件（美甲用品或者其他装饰品等）
水钻（黄色）
增光剂（彩漆等）
**制作的方法：**
在主体的上面涂上丙烯酸涂料，使其看起来就像表面有一层糖霜一般，然后在涂料干燥之前将金属部件和水钻等放上去。涂料干燥之后再涂上增光剂。
※金属部件也可以用钳子等剪断。

## 马卡龙塔用的玫瑰

>>> 作品 p.46、p.48

① 准备 5 片花瓣用纸。

压痕器

② 在软木板上进行压花处理。

中心的花瓣

③ 粘贴花瓣。

④ 第2层花瓣错位摆放进行粘贴。

⑤ 将步骤④的部件粘贴在3层重叠在一起的外侧花瓣中间，进行塑形。

**材料、卷纸的方法：**
花瓣：粉红色、奶油色的纸裁剪成纸样 L（p.58）的形状，1 朵花需要 5 片花瓣用纸，底座是每个颜色 8 朵，顶部是粉红色 3 朵

**制作的方法：**
把花瓣用纸摆放在软木板上面进行压花处理。像包裹着中心的花瓣一般，粘贴第 2 层花瓣，然后重叠粘贴第 3~5 层。
※详细的制作方法参照 p.48。

## 马卡龙塔用的7瓣花
>>> 作品 p.46、p.49

串珠

实物大小

**材料、卷纸的方法：**
花瓣：宽 2mm 的白色纸条 10cm，直径 7.5mm 的松卷制成眼形卷，1 朵花需要 7 片花瓣，一共需要 5 朵
中心：直径 3mm 的串珠（使用珍珠白色等自己喜欢的颜色）

**制作的方法：**
粘贴 7 片花瓣，花朵的大小控制在直径 22mm 的范围内，然后在中间位置粘贴串珠。

## 马卡龙塔用的4瓣花
>>> 作品 p.46、p.49

实物大小

**材料、卷纸的方法：**
花瓣：宽 2mm 的白色纸条 20cm，柠檬卷，1 朵花需要 4 片花瓣，一共需要 5 朵

**制作的方法：**
膨起的一侧作为正面，将 4 片花瓣粘贴在一起。
※如果将膨起的一侧作为反面粘贴的话，很容易发生松弛的现象，所以定型之后翻转过来会比较好。

## 靴子曲奇
>>> 作品 p.50、p.51

3个紧卷
方形卷
涂料
果实
叶子
半圆卷
方形卷
美甲贴纸等

反面

实物大小

**材料、卷纸的方法：**
靴子：宽 3mm 的红色纸条 30cm，直径 12mm 的松卷制作成方形卷，2 个
　　　宽 3mm 的红色纸条 30cm，直径 12mm 的松卷制作成高的半圆卷
上面的部件：宽 3mm 的麦色纸条 7cm，紧卷，3 个
果实：宽 2mm 的深粉色纸条 5cm，低的葡萄卷，3 个
叶子：黄绿色的纸裁剪成纸样 K（p.58）的形状，2 片
丙烯酸涂料（白色）

**制作的方法：**
将 2 个方形卷粘贴到一起，然后将底部对齐，粘贴半圆卷。在上面粘上紧卷。粘贴叶子，然后在左边和其上面稍微覆盖一点的位置粘贴果实。在上面紧卷的位置涂上涂料，下面可以粘贴上美甲贴纸，也可以用牙签等蘸取涂料画出各种图案。

# 抹茶味法式甜甜圈、草莓味法式甜甜圈 >>> 作品 p.33

※（ ）内部是草莓味法式甜甜圈的材料。

抹茶色（青铜色）

象牙色（粉红色）

从横向侧面看到的状态

珠针

小孔处的中心

在圆形模板中沿着中心摆放

斜向裁剪

在表面涂上胶水

抽出中心

**材料、卷纸的方法：**

◇抹茶味法式甜甜圈
小孔处的中心（组合到一起之后拿出）：自己
　喜欢的颜色，宽 5mm 的纸条 8cm，紧卷
象牙色部分：宽 5mm 的象牙色纸条 6cm，
　进行褶皱制作，褶皱泪滴卷，
　3 个
抹茶色部分：宽 5mm 的抹茶色纸条 6cm，
　进行褶皱制作，褶皱泪滴卷，
　8 个

◇草莓味法式甜甜圈
小孔处的中心（组合到一起之后拿出）：自己
　喜欢的颜色，宽 5mm 的纸条 8cm，紧卷
粉红色部分：宽 5mm 的粉红色（半透明粉
　红色）纸条 6cm，进行褶皱制作，
　褶皱泪滴卷，3 个

青铜色部分：宽 5mm 的青铜色纸条 6cm，
　进行褶皱制作，褶皱泪滴卷，
　8 个
手工艺胶水

**制作的方法（相同）：**
褶皱泪滴卷膨起一侧的侧面向外，向下呈倾
斜角度剪掉。像拧转成一个圆形一般，沿着
中心的周围粘贴成直径 15mm 左右的部件。
在上面涂上足够量的胶水，就像涂了一层糖
釉一般。等部件全都粘贴之后，将中心抽出，
注意不要弄坏形状。
※详细的制作方法参照 p.33。

# 奶油甜甜圈 >>> 作品 p.33

用海绵取修正液涂到表面

2个主体粘贴到一起

将接缝处对齐

涂料

**材料、卷纸的方法：**
主体：宽2mm的麦色纸条120cm，低的葡萄卷，
　　　2 个（直径要一样）
修正液（或者白色图章墨水）
丙烯酸涂料（白色）

**制作的方法：**
将 2 个主体的接缝处对齐，进行粘贴。在塑料
板等上面涂上一层薄薄的修正液，然后用海绵
将取出的修正液在纸卷的表面涂满。然后涂上
涂料，制作出醒目的奶油效果。
※2 个主体的粘贴方法参照 p.37" 苹果的制作方法 "
　中的步骤 3。

# 苹果派 >>> 作品 p.36

实物大小

① 利用底纸编织出有间隔的花样。（图中为16根纸条）

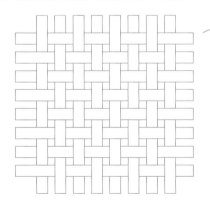

② 粘贴，剪掉多余的部分。

底座

③ 在外围用纸条缠绕3~4圈。

④ 为了制作出烘烤好的效果，涂上涂料。

**材料、卷纸的方法：**
派的底座：宽 3mm 的亮黄色纸条 300cm，
　　　　　紧卷
外围：经过褶皱制作的宽 3mm 的麦色纸条，
　　　40cm
编织花样：宽 3mm 的麦色纸条 5cm，10
　　　　　根，带有5mm间隔线的底纸
丙烯酸涂料（麦色）

**制作的方法：**
编织出花样，然后粘贴到派的底座上，剪
掉多余的部分。将外围用的纸条缠绕 3~4
圈之后，剪掉多余的部分。在表面的各处
涂上涂料，制作出烘烤好的效果。
※苹果派编织花样的制作方法参照 p.57。

## 水果布丁巴菲  >>> 作品 p.42、p.43

**材料、卷纸的方法：**

A（底部）：宽 3mm 的淡黄色纸条 60cm，葡萄卷

B（中间）：宽 3mm 的白色纸条 120cm，紧卷

C（上侧）：宽 3mm 的麦色纸条 120cm，紧卷

D：宽 3mm 的麦色纸条 30cm，做成螺旋卷，切成 5~7mm 长

布丁：宽 3mm 的红茶色纸条 40cm 和淡橘黄色纸条 90cm
　　　拼接在一起，用拼接好的纸条制作上部水平状的铃
　　　铛卷（从红茶色一侧开始卷）

黄桃：宽 3mm 的半透明橘黄色纸条 15cm，直径 10mm
　　　的松卷制作成弯月卷，3 个

草莓：宽 2mm 的红色纸条 15cm，锥形卷，3 个

奇异果：宽 2mm 的白色纸条 10cm 和黄绿色纸条 30cm
　　　　拼接在一起，用拼接好的纸条卷出紧卷后做成椭
　　　　圆形（从白色一侧开始卷），3 个

蓝莓（2 种颜色）：宽 2mm 的蓝色和淡蓝色纸条各 12cm，
　　　　高的葡萄卷，各 3 个

上侧的立体奶油：用白色纸制作成纸样 A（p.58）的形状，
　　　　4 片

白色纸裁剪成直径 2.5cm 的纸片

按照自己的喜好，可以制作放在蓝莓上的星星：蓝色纸裁
　　剪成纸样 G（p.58）的形状，6 片

甜点用的巴菲杯（直径约 3cm，高 3.5cm）

**制作的方法：**

A、B、C 按照从下向上的顺序粘贴，然后在 C 的周围粘
贴 D，之后放入杯中。然后在其上面粘贴直径 2.5cm 的
白色纸。布丁粘贴到中央位置，在布丁的周围粘贴蓝莓等。
布丁的上面粘贴上奶油。还可以根据自己的喜好，在蓝莓
的上面粘贴已经剪好的星星。

※根据杯子的高度调整所需材料，还可以在 C 的上面再粘贴 D。
※立体奶油的制作方法参照 p.53。
※纸条的拼接方法参照 p.55。

## 巧克力巴菲  >>> 作品 p.42、p.43

**材料、卷纸的方法：**

A（底部）：宽 3mm 的焦茶色纸条 60cm，葡萄卷

B（中间）：宽 3mm 的白色纸条 120cm，紧卷

C（上侧）：宽 3mm 的麦色纸条 120cm，紧卷

D：宽 3mm 的麦色纸条 50cm，做成螺旋卷，剪成 5~7mm 长

香蕉：宽 2mm 的淡黄色纸条 30cm，做成紧卷后做成椭圆
　　　形，3 个

巧克力棒：牙签剪成 2cm 左右的长度，然后涂上涂料，2 根

巴旦木：焦茶色纸裁剪成纸样 H（p.58）的形状，9 片

香草冰淇淋：宽 3mm 的象牙色纸条 120cm，高的葡萄卷，
　　　白色纸裁剪成直径 2.5cm 的纸片

薄荷叶（根据自己的喜好）：黄绿色纸裁剪成纸样 C（p.58）的
　　　形状

丙烯酸涂料（土褐色）

甜点用的巴菲杯（直径约 3cm，高 3.5cm）

**制作的方法：**

每一个巴旦木都需要将 3 片纸竖向对折，然后各自粘贴起
来（和 p.56 半圆形奶油的制作方法相同）。杯子的底部用
涂料染色。A、B、C 按照从下向上的顺序粘贴，然后在 C
的周围粘贴 D。竖起 2 根牙签后粘贴。在表面粘贴直径
2.5cm 的白色纸，像盖上盖子一样。冰淇淋放在中间，然
后在其周围放上香蕉和 D、巴旦木等，粘贴牢固。还可以
根据自己的喜好，在冰淇淋的上面粘贴薄荷叶。

※根据杯子的高度调整所需材料，还可以在 C 的上面再粘贴 D。
※纸条的拼接方法参照 p.55。

〈草莓冰淇淋〉

涂上涂料

※巴菲（杯子内部）的定型方法
参照p.45。

粘贴草莓切片

顶部装饰

草莓冰淇淋

草莓

直径2.5cm
的白色纸

草莓切片

鲜奶油

草莓切片

A~D放入巴菲杯之前
粘贴在一起

直径2.5cm
的白色纸

D

B

C

在内侧粘贴
草莓切片

巴菲杯

直径2.5cm 草莓
的白色纸

鲜奶油

草莓切片

## 草莓巴菲 >>> 作品 p.42、p.44

**材料、卷纸的方法：**

A（底部）：宽 3mm 的粉红色纸条 60cm，葡萄卷

B（中间）：宽 3mm 的白色纸条 120cm，紧卷

C（上侧）：宽 3mm 的麦色纸条 120cm，紧卷

D：宽3mm的麦色纸条50cm，做成螺旋卷，剪成5~7mm
　　长

草莓冰淇淋：宽 3mm 的粉红色纸条 120cm，高的葡萄卷

草莓：宽 3mm 的红色纸条 15cm，铃铛卷，5 个

鲜奶油：宽 3mm 的白色纸条 15cm，高的葡萄卷，5 个

白色纸裁剪成直径 2.5cm 的纸片

装饰用酱汁或丙烯酸涂料（粉红色）

草莓切片（p.58）：10 片

顶部装饰（根据自己的喜好）：选择自己喜欢的花纹，裁
　　剪成直径 6~7mm 的纸片（也可以用办公用的打孔器制作）

甜点用的巴菲杯（直径约 3cm，高 3.5cm）

**制作的方法：**

在杯子的底部像画圆一般，粘贴4~5片草莓切片。A、B、
C按照从下向上的顺序粘贴，然后在C的周围粘贴D，放入
杯子中。然后像盖上盖子一般，在上面粘贴直径2.5cm的
白色纸。草莓冰淇淋用装饰用酱汁或者丙烯酸涂料等制作，
看起来和实物更接近。将粘贴了草莓切片的草莓冰淇淋放
在中间，然后在其周围粘贴鲜奶油等。还可以在冰淇淋的
上面粘贴自己喜欢的其他装饰。

※根据杯子的高度调整所需材料，还可以在 C 的上面再粘贴 D。

※纸条的拼接方法参照 p.55。

---

〈切好的哈密瓜〉

在弯曲的一侧粘
贴哈密瓜皮

※巴菲（杯子内部）的定型方法
参照p.45。

香草冰淇淋

D

挖出的哈密瓜

顶部装饰

切好的哈密瓜

直径2.5cm
的白色纸

D

C

B

A~D放入巴菲杯之前
粘贴在一起

D

直径2.5cm
的白色纸

巴菲杯

挖出的哈密瓜

顶部装饰

切好的哈密瓜

香草冰淇淋

D

## 哈密瓜巴菲 >>> 作品 p.42、p.44

**材料、卷纸的方法：**

A（底部）：宽 3mm 的黄绿色纸条 60cm，葡萄卷

B（中间）：宽 3mm 的白色纸条 120cm，紧卷

C（上侧）：宽 3mm 的粉绿色纸条 120cm，紧卷

D：宽 3mm 的粉绿色纸条 30cm，做成螺旋卷，剪成 5~
　　7mm 长

香草冰淇淋（中央）：宽 3mm 的粉绿色纸条 120cm，高的
　　葡萄卷

切好的哈密瓜：宽3mm的黄绿色纸条30cm，直径15mm
　　的松卷制作成弯月卷，3个（参照p.58制作
　　哈密瓜皮）

挖出的哈密瓜：宽3mm的黄绿色纸条30cm，高的葡萄卷，
　　3个

白色纸裁剪成直径 2.5cm 的纸片

顶部装饰（根据自己的喜好）：金色纸剪成纸样C（p.58）的
　　形状

甜点用的巴菲杯（直径约 3cm，高 3.5cm）

**制作的方法：**

A、B、C 按照从下向上的顺序粘贴，然后在 C 的周围粘
贴 D，放入杯子中。然后像盖上盖子一般，在上面粘贴直
径 2.5cm 的白色纸。香草冰淇淋粘贴在中央，在其周围
粘贴切好的哈密瓜等。在香草冰淇淋的上面可以粘贴自己
喜欢的、已经裁剪好的装饰。

※根据杯子的高度调整所需材料，还可以在 C 的上面再粘贴 D。

※哈密瓜皮的粘贴方法参照 p.45。

※纸条的拼接方法参照 p.55。

## 长青树曲奇（青铜色、麦色、红茶色）

>>> 作品 p.50、p.51

（深粉红色）　装饰用巧克力（黄绿色）
（黄色）
（黄绿色）
（深粉红色）
（黄绿色）
（黄色）
（黄色）
涂料
（深粉红色）

**实物大小**

反面

**材料、卷纸的方法：** ※3 个颜色的作品是相同的。

※主体部分纸条的宽度和颜色：宽 3mm，青铜色、麦色、红茶色纸条。

上层：长 15cm，直径 9mm 的松卷制作成泪滴卷，3 个

中层：长 20cm，直径 11mm 的松卷制作成泪滴卷，4 个

下层（两侧和中央）：长 20cm，直径 10mm 的松卷制作成泪滴卷，3 个

下层（其他）：长 15cm，直径 9mm 的松卷制作成泪滴卷，2 个

装饰用巧克力：宽 2mm 的黄色、深粉红色、黄绿色纸条各 5cm，紧卷，各 3 个

丙烯酸涂料（白色）

**制作的方法：**

脑海中想象着作品的形状，按照上层、中层、下层的顺序粘贴。在每一层的边缘用涂料进行着色（制作方法参照p.51），然后粘贴装饰用巧克力。

---

## 雪花曲奇　>>> 作品 p.50、p.51

直径5mm的珍珠　　在B的上面粘贴直径3mm的珍珠
C
A

**实物大小**

B
C

① 粘贴B和C。
※制作6组。

② 粘贴6个A。

③ 在A的中间插入C，粘贴。

④ 将直径5mm的珍珠粘贴在中央。

⑤ 将直径3mm的珍珠粘贴在B的上面。

**材料、卷纸的方法：**

※主体部分使用的全部是宽 3mm 的麦色纸条。

A：长10cm，直径7mm的松卷制作成泪滴卷，6个

B：长15cm，紧卷，6个

C：长10cm，直径7.5mm的松卷制作成箭头卷，6个

直径5mm的珍珠，1颗

直径3mm的珍珠，6颗

**制作的方法：**

在箭头卷C的凹陷位置粘贴紧卷B。6个泪滴卷A粘贴成直径18mm左右的圆形，在空隙中插入粘贴了B的C，粘贴。在中央粘贴直径5mm的珍珠，在紧卷的上面粘贴直径3mm的珍珠。

※珍珠的粘贴方法参照p.51。

## 蒙布朗　>>> 作品 p.6

栗子奶油
栗子
奶油（涂料）
③粘贴栗子。
②涂上涂料。
栗子奶油
①粘贴
底座

**材料、卷纸的方法：**
底座：宽 3mm 的青铜色纸条 120cm，葡萄卷
栗子奶油：宽 3mm 的麦色纸条 60cm，进行
　　　　　褶皱制作，直径约 14mm 的褶皱紧
　　　　　卷制作成葡萄卷
栗子：宽 3mm 的亮黄色纸条 7cm，紧卷
丙烯酸涂料（白色）

**制作的方法：**
在底座上面粘贴栗子奶油，然后在中央慢慢地
涂上涂料，用镊子等抹平，最后放上栗子。

## 蓝莓挞　>>> 作品 p.6、p.7

樱桃
奶油
蓝莓
树莓
①粘贴樱桃。
②粘贴蓝莓。
③粘贴树莓。
④折出折痕，粘贴。

**材料、卷纸的方法：**
底座：宽 2mm 的麦色纸条 60cm，进行褶皱制作，直径
　　　约 14mm 的褶皱紧卷
樱桃：宽 2mm 的胭脂红色纸条 8cm，铃铛卷，1 个
蓝莓：宽 3mm 的深蓝色纸条 7cm，葡萄卷，4 个
树莓：宽 2mm 的红色纸条 5cm，葡萄卷，4 个
奶油：白色纸裁剪成纸样 A（p.58）的形状，然后在中间
　　　折出折痕，8 片

**制作的方法：**
在底座中央粘贴樱桃，蓝莓呈十字形粘贴，就像把樱桃包
围住一样。在蓝莓的空隙中粘贴树莓，然后在蓝莓和树莓
的中间粘贴奶油。

## 香橙慕斯　>>> 作品 p.6

香橙切片
④在涂料干燥之前将香橙切片放在上面。

慕斯
象牙色
金色
③涂上涂料。
②卷金色纸条。
①卷象牙色纸条。

**材料、卷纸的方法：**
慕斯：宽 1cm 的荧光橘色纸条 60cm，紧卷
外围：宽 5mm 的象牙色纸条，进行褶皱制作，
　　　大概缠绕外围 1 圈的长度
　　　宽 3mm 的金色纸条，大概缠绕外围 1
　　　圈的长度
香橙切片（p.58）：3 片
透明玻璃样涂料（橘黄色）

**制作的方法：**
在慕斯的外面粘贴 1 圈象牙色纸条，然后在上
面粘贴金色纸条。在其上面涂上透明玻璃样涂
料，在干燥之前放上 3 片香橙切片。

## 抹茶慕斯　>>> 作品 p.6

小饰品
叶子（黄绿色）
④撒上小饰品。
③涂上胶水。
②粘贴叶子。
白色慕斯
①在白色慕斯的反面
涂上胶水，粘贴。
抹茶慕斯

**材料、卷纸的方法：**
白色慕斯：宽 3mm 的象牙色纸条 60cm，紧卷
抹茶慕斯：宽 5mm 的抹茶色纸条 60cm，松卷，
　　　　　直径和白色慕斯大概相同
制作点心用的小饰品：适量
黄绿色纸条或者丙烯酸涂料（黄绿色）

**制作的方法：**
在白色慕斯的反面涂上胶水，然后和抹茶慕斯
粘贴在一起。在上面粘贴上用打孔器等制作出
的黄绿色的叶子；或者用涂料和牙签等在上面
画出叶子等图案，待其完全干燥之后涂上胶水。
在胶水完全干燥之前，撒上小饰品。

## 桃子果肉派　>>> 作品 p.6

底座
心形纸
金色胶水
④涂上增光剂。
②缠绕外围
底座
③粘贴到底座上。
①像压住 B 一样粘贴。

**材料、卷纸的方法：**
底座：宽 3mm 的麦色纸条 60cm，经过褶皱制作，卷成直
　　　径 15mm 的褶皱紧卷
A：宽 3mm 的淡粉红色纸条 50cm，低的葡萄卷
B：宽 3mm 的淡粉红色纸条 25cm，卷成直径约 9mm 的
　　松卷
C：宽 3mm 的淡粉红色纸条，缠绕外围 1 圈的长度
增光剂（彩漆）

**制作的方法：**
松卷像抵在葡萄卷上一样按压，将松卷调整成弯月卷。像
把 2 个纸卷包围起来一样，用淡粉红色纸条在外围缠绕 1
圈，将多出的部分剪掉。将其粘贴到底座上，然后再涂上增
光剂。贴上 1 块像巧克力板的心形纸［用白色纸裁剪成纸
样 C（p.58）的形状后，涂上金色的胶水进行装饰（也可
以用剪得很细小的金色纸条粘贴）］。

## 巧克力蛋糕
>>> 作品 p.6

金色胶水
粘贴周围
坚果
淡茶色
焦茶色

**材料、卷纸的方法：**
底座：宽 1cm 的焦茶色纸条 30cm，直径 13mm
　　　的松卷做成方形卷
周围：宽 5mm 的淡茶色纸条，经过褶皱制作，
　　　缠绕外围 1 圈的长度
　　　宽 3mm 的焦茶色纸条，经过褶皱制作，
　　　缠绕外围 1 圈的长度
坚果：宽 3mm 的麦色纸条 4cm，直径 5mm 左
　　　右的松卷做成眼形卷，用剪刀将纸条的
　　　宽度对半剪开
装饰品：金色胶水、涂料（金色）、金色纸片等

**制作的方法：**
制作底座，然后在其四周用经过褶皱制作的、
宽 5mm 的淡茶色纸条缠绕 1 圈，剪掉多余的部
分。在上面再用经过褶皱制作的、宽 3mm 的
焦茶色纸条缠绕 1 圈后剪掉多余的部分。最后
在上面放上坚果，用金色胶水等进行装饰（也
可以粘贴一些剪得很细小的金色纸片）。

## 三色巧克力
>>> 作品 p.10、p.11

顶部装饰

让作品的中央部分凸起

**材料、卷纸的方法：**
※从下面开始颜色依次是象牙色、青铜色、麦色。
主体：宽 3mm 的纸条 90cm，紧卷
顶部装饰：茶色纸条裁剪成纸样 C（p.58）的形状
**制作的方法：**
将用麦色纸条卷成的紧卷制作成低的葡萄卷。
将 3 个主体部分粘贴在一起，然后在上面粘贴心形的顶部装饰。

## 迷你巧克力
>>> 作品 p.10、p.11

让中央部分凸起

15cm

褶皱制作

**材料、卷纸的方法：**
主体：宽 1cm 的红茶色纸条 60cm，从其边部开始对 15cm 长进行褶皱制作，然后只将中间位置顶起，呈现出葡萄卷的效果
**制作的方法：**
从纸条没有经过褶皱制作的一侧开始卷，将中间位置顶起，呈现出葡萄卷的效果。

## 迷你心形巧克力
>>> 作品 p.10、p.11

② 缠绕外围。

从这里开始缠绕

① 粘贴

**材料、卷纸的方法：**
主体：宽 1cm 的焦茶色纸条 20cm，直径 8mm 的松卷制作成泪滴卷，2 个
周围：宽 3mm 的象牙色纸条，缠绕外围 1 圈的长度
**制作的方法：**
将 2 个主体部分粘贴在一起后，从心形的凹陷位置开始在外围缠绕 1 圈象牙色纸条，将多余的部分剪掉后粘贴。

## 圆顶巧克力
>>> 作品 p.10、p.11

粘贴叶子

缠绕后剪掉多余的部分

**材料、卷纸的方法：**
主体：宽 1cm 的淡茶色纸条 30cm，直径 12mm 的松卷制作成中高的半圆卷
周围：宽 2mm 的焦茶色纸条，缠绕外围 1 圈的长度
顶部装饰：淡米白色纸裁剪成纸样 J（p.58）的形状
**制作的方法：**
用焦茶色纸条围绕主体缠绕 1 圈，剪掉多余的部分后粘贴。然后在上面粘贴装饰用的叶子。

## 橘皮巧克力
>>> 作品 p.10、p.11

橘黄色纸条折叠 3 次

黄色纸条折叠 4 次

粘贴碎玻璃串珠

涂料

涂料

**材料、卷纸的方法：**
主体（橘黄色）：宽 3mm 的半透明橘黄色纸条 11cm，进行褶皱制作
主体（黄色）：宽 3mm 的半透明黄色纸条 16cm，进行褶皱制作
装饰用的白砂糖：碎玻璃串珠等
丙烯酸涂料（土褐色）
**制作的方法：**
主体（橘黄色）稍微弄出弧形，同时折叠 3 次。
主体（黄色）部分像贴近橘黄色部分一样粘贴，折叠 4 次。在 1/3 位置涂上涂料，等涂料干燥之后粘贴碎玻璃串珠。
※详细制作方法参照 p.56。

## 草莓巧克力
>>> 作品 p.10、p.11

花萼

涂料

① 粘贴 〈正面〉

〈反面〉

② 涂上涂料。

③ 用细长的三角形纸卷起、粘贴。

**材料、卷纸的方法：**
主体：宽 2mm 的红色纸条 120cm，紧泪滴卷
花萼：宽 2mm 的绿色纸条 5cm，直径 4mm 左右的松卷制作成长叶卷，4 个
装饰品：长 5cm 的白色纸条剪成细长的三角形
丙烯酸涂料（土褐色）
**制作的方法：**
在花萼的前端多涂上一些胶水后粘贴到主体上。主体的下半部分涂上涂料，等其干燥之后，将装饰品缠绕上去，然后将多余的部分剪掉，粘贴。

## 奇异果圆顶蛋糕　　>>> 作品 p.6、p.7

材料、卷纸的方法：
底座：宽 3mm 的焦茶色纸条 90cm，紧卷
奇异果慕斯：宽3mm的黄绿色纸条60cm，葡萄卷
奇异果切片（p.58）：1 片
装饰：白色纸条剪成纸样 B（p.58）的形状
装饰用酱汁或者丙烯酸涂料（黄绿色）
丙烯酸涂料（土褐色）

制作的方法：
将奇异果慕斯粘贴在底座上。涂上装饰用酱汁或者丙烯酸涂料（黄绿色），在干燥之前放上装饰，然后把对半切开、边缘涂过丙烯酸涂料（土褐色）的奇异果切片粘贴在中央。

## 覆盆子慕斯　　>>> 作品 p.6、p.7

材料、卷纸的方法：
慕斯：宽 1cm 的粉红色纸条 60cm，紧卷
外围：宽 2mm 的象牙色、焦茶色纸条，缠绕外围 1 圈的长度
浆果（深蓝色）：宽 3mm 的深蓝色纸条 5cm，葡萄卷
浆果（红色）：宽2mm 的红色纸条5cm，葡萄卷，2个
薄荷叶：用黄绿色的纸裁剪成叶子（p.58 的纸样 C 的一半）
巧克力：宽 3mm 的焦茶色纸条 1cm，做成螺旋卷之后裁剪成细小的纸片
透明玻璃样涂料（红色）

制作的方法：
纸条从下往上按照象牙色、焦茶色的顺序，在慕斯外围分别缠绕 1 圈，然后将多余的部分剪掉，粘贴。在慕斯上面涂上透明玻璃样涂料，干燥之前放上 2 种浆果。在浆果的空隙中放入薄荷叶，然后在其上面放上巧克力。

## 柠檬蛋糕　　>>> 作品 p.6、p.7

材料、卷纸的方法：
底座：宽 1cm 的黄色纸条 30cm，直径 10.5mm 的松卷制作成钻石卷
外围：宽 6mm 的白色纸条 5cm，进行褶皱制作
外围用硬皮：淡茶色纸条剪成细小纸片
立体奶油：奶油黄色纸裁剪成纸样 A（p.58）的形状，4 片
自己喜欢的白色美甲贴纸（作为上面的奶油使用），1 片

制作的方法：
外围用的白色纸条沿着底座缠绕 1 圈后，将多余的部分剪掉，粘贴。贴上自己喜欢的、看起来像奶油的白色美甲贴纸。粘贴立体奶油。在外围的白色纸条的下方，粘贴外围用硬皮。
※立体奶油的制作方法参照 p.53。

## 草莓小蛋糕　　>>> 作品 p.8、p.9

材料、卷纸的方法：
海绵蛋糕：宽 1cm 的象牙色纸条 30cm，直径 15mm 的松卷制作成扇形卷
草莓：宽 3mm 的红色纸条 11cm，铃铛卷
奶油 A：宽 2mm 的白色纸条 7cm，葡萄卷，4 个
奶油 B：白色纸裁剪成纸样 A（p.58）的形状，4 片
奶油 C：白色纸裁剪成纸样 A（p.58）的形状，3 片
侧面用纸：宽 3mm 的白色纸条 6cm

草莓切片（p.58）：4 片
外侧用纸：宽 1cm 的白色纸条 3cm，进行褶皱制作

制作的方法：
制作海绵蛋糕，侧面用白色纸条缠绕 1 圈，然后在断面上分别粘贴 2 片草莓切片。粘贴外侧用纸，将多余的部分剪掉。最后在海绵蛋糕上面粘贴草莓、奶油等。
※奶油的制作方法参照 p.53、p.56。

# 美式纸杯蛋糕 >>> 作品 p.14、p.15

〈主体〉

杯子外围

蛋糕主体

〈上部〉

中心

〈侧面〉

〈侧面〉

**材料、卷纸的方法：**

蛋糕主体：宽3mm的麦色纸条60cm，空心铃铛卷
（可以用棒状工具或者较细的笔等制作
出直径7.5~8mm的空心卷，然后按压使
其高度变成约1cm）

杯子外围：宽1cm的红茶色纸条8cm，进行褶皱制
作，然后每2个凸起为1组，剪出剪口

上部：宽3mm的纸条180cm，葡萄卷

※颜色可以选择自己喜欢的，比如淡粉红色、淡蓝色、淡
绿色、薰衣草色、淡橘黄色、白色等。

装饰品（心形奶油）：宽2mm的白色纸条6cm，直
径约4mm的松卷制作成泪滴
卷，2个

装饰品（花形奶油和花朵）：把自己喜欢的颜色的折
纸裁剪成纸样E或者F（p.58）的形状或者剪成圆
形，2~6片

装饰品（串珠）：直径3mm的珍珠串珠（白色、粉
红色）、极小的串珠（绿色、薰衣
草色）

魔术笔（白色、粉红色、绿色）

**制作的方法：**

杯子外围用纸条像聚拢在一起一样卷到蛋糕主体上，
粘贴，然后剪掉多余的部分。在上部粘贴自己喜欢
的各种装饰品，粘贴到主体上。

※底座的制作方法参照 p.35。

〈主体〉

①卷纸。 棒状工具等

②从工具上取下，按压
纸卷，使其高度变成
约1cm。

③在杯子外围用纸条上，每隔
2个凸起剪出剪口。

④将杯子外围用纸条卷到蛋糕主体
上，粘贴。

褶皱重叠在一起
粘贴

⑤剪掉多余的部分。

装饰品（心形奶油）

心形奶油
（2个泪滴卷粘贴
到一起）

极小的串珠

装饰品（花形奶油）

珍珠串珠

使用纸样F裁剪

2片错开、粘贴

装饰品（全是花朵）

粘贴裁剪成圆形
的纸（也可以用
魔术笔自己画）

使用纸样E
裁剪

## 果酱瓶 >>> 作品 p.12、p.13

盖子

外围

盖子主体

〈瓶身〉

棒状工具等

卷纸

〈盖子〉

盖子主体

在外围卷纸后粘贴,剪掉多余的部分

② 粘贴盖子。

① 中间稍微向上推一点。

③ 粘贴标签。

**材料、卷纸的方法:**
盖子: 宽 2mm 的橄榄绿色纸条90cm,紧卷
盖子外围: 宽 2mm 的橄榄绿色纸条5cm,进行褶皱制作
瓶身: 宽1.25cm的荧光橘黄色或者红色纸条60cm,空心卷(使用较细的吸管或者棒状工具时,直径5~6mm的即可),直径11mm
标签: 可以使用 p.58 中自己喜欢的各种标签
**制作的方法:**
用盖子外围用纸条缠绕盖子主体 1 圈之后,剪掉多余的部分,粘贴。瓶身的中间稍微向上推一点,然后涂上胶水,粘贴上盖子。在瓶身的侧面贴上自己喜欢的标签。
※制作的时候,还可以将市面上销售的美纹纸胶带用作标签使用。

## 冰盒饼干 >>> 作品 p.12、p.13

〈咖啡饼干〉

红茶色

淡橘黄色

〈巧克力饼干〉

青铜色

象牙色

**材料、卷纸的方法:**
◇咖啡饼干
宽3mm的红茶色和淡橘黄色纸条各12cm,紧泪滴卷,每个颜色2个
◇巧克力饼干
宽3mm的青铜色和象牙色纸条各12cm,紧泪滴卷,每个颜色2个
**制作的方法:**
像插图一样配色,将各个部分粘贴在一起。

## 果酱饼干 >>> 作品 p.12、p.13

〈草莓果酱饼干〉

红色涂料

主体

外围

〈杏果酱饼干〉

橘黄色涂料

主体

外围

〈侧面〉

主体

① 在外围卷纸,粘贴。

② 剪掉多余的部分。

③ 挤上一滴涂料,等其干燥。

**材料、卷纸的方法:**
主体: 宽3mm的象牙色纸条60cm,低的葡萄卷
外围: 宽3mm的象牙色纸条10cm,进行褶皱制作
透明玻璃样涂料(红色、橘黄色等)
**制作的方法:**
外围用纸条沿着主体缠绕 1 圈后剪掉多余的部分,粘贴。在主体的中间位置,将透明玻璃样涂料挤上一滴,等其干燥。

# 方形饼干  >>> 作品 p.12、p.13

〈巧克力饼干〉   〈香橙饼干〉

主体
奶油
奶油
主体

**材料、卷纸的方法：**
◇巧克力饼干
主体：宽 3mm 的青铜色纸条 30cm，直径
　　　11mm 的松卷制作成方形卷
奶油：将淡茶色纸裁剪成纸样 A（p.58）的形
　　　状，然后在中间折出折痕，4 片；不需
　　　要折的，4 片
◇香橙饼干
主体：宽 3mm 的淡橘黄色纸条 30cm，直径
　　　11mm 的松卷制作成方形卷
奶油：将淡橘黄色纸剪成纸样 A（p.58）的
　　　形状，4 片在中间折出折痕，4 片不需
　　　要折出折痕

**制作的方法：**
在主体上面摆放 4 片用作奶油的、没有折痕的纸，粘
贴固定。然后在每片纸上放上有折痕的纸，粘贴固定。
※奶油的制作方法参照 p.56。

**材料、卷纸的方法：**
主体：宽 3mm 的纸条（按照淡茶色 15cm、粉
　　　红色 85cm、淡茶色 20cm 的顺序拼接到
　　　一起的纸条），空心卷（使用较细的吸
　　　管或者棒状工具时，直径 5~6mm 即
　　　可），直径 14~15mm
外围：宽 3mm 的淡茶色纸条 7cm，进行褶皱制
　　　作
装饰品：用象牙色和红色纸制作而成的小纸条
彩漆（或者手工艺胶水）

# 草莓甜甜圈  >>> 作品 p.32

外围
主体
装饰品
⑤进行装饰。
④涂上彩漆。
①拼接纸条、卷起。
棒状工具等
③在外围卷纸。
②制作出形状之后
在反面涂上胶水
粘贴。

**制作的方法：**
从后面将空心卷按出，形成葡萄卷，山形。然
后，只将中间部分按压回去。在反面涂上薄薄
的一层胶水，等胶水干燥之后，用外围用纸条
沿着外围缠绕 1 圈，剪掉多余的部分。用彩漆在
整体的表面涂上薄薄的一层，粘贴顶部装饰品
（参照 p.35）。
※主体的制作方法参照 p.35"怀旧风格甜甜圈（主体）
　的制作方法"。

# 巧克力饼干  >>> 作品 p.12、p.13

〈苦茶饼干〉   〈拿铁饼干〉   〈奶油饼干〉

巧克力
（焦茶色）
巧克力
（淡茶色）
巧克力
（象牙色）
饼干（麦色）
饼干（麦色）
饼干（麦色）
巧克力
将饼干卷在巧克力上
在反面涂上薄薄的一层胶水

**材料、卷纸的方法：**
巧克力：宽 3mm 的焦茶色、象牙色、淡茶色纸条各
　　　　20cm，紧卷
饼干：宽 3mm 的麦色纸条 18cm，进行褶皱制作，3 片
**制作的方法：**
在巧克力的外围卷上饼干用的纸条，粘贴。在反面涂
上一层薄薄的胶水。

**材料、卷纸的方法：**
主体：宽 3mm 的红茶色纸条 120cm，空
　　　心卷（使用较细的吸管或者棒状工
　　　具时，直径 5~6mm 即可），直
　　　径 14~15mm
砂糖花样：宽 3mm 的象牙色纸裁剪成底
　　　　　边 2mm、长 5cm 左右的三角
　　　　　形，5 片
彩漆（或者手工艺胶水）

# 巧克力甜甜圈  >>> 作品 p.32

砂糖花样
主体
②在正面涂上彩漆。
③粘贴砂糖花样。
①在反面涂上胶水。

**制作的方法：**
从后面把空心卷向外推成葡萄形，做成山
的形状，然后只将中间部分按回。反面涂
上薄薄的一层胶水，在正面整体涂上薄薄
的一层彩漆，粘贴上裁剪成砂糖花样的纸条，
多余的部分在反面剪掉。
※主体的制作方法参照 p.35"怀旧风格甜甜圈
　（主体）的制作方法"。

## 马拉萨达甜甜圈 >>> 作品 p.32

涂料
主体
装饰品

③涂料干燥之前撒上装饰品。

①在反面涂上胶水。

②涂上涂料。

**材料、卷纸的方法：**
主体：宽3mm的红茶色纸条60cm，进行褶皱制作，褶皱紧卷，直径14~15mm
装饰品：用麦色纸条制作
装饰用酱汁或者丙烯酸涂料（土褐色）
**制作的方法：**
从后面推按照褶皱紧卷做法制作的主体，使其成为山形的葡萄卷，然后在反面涂上薄薄的一层胶水，晾干。在正面涂上涂料，在还未干燥的时候撒上装饰用的纸条。

## 小凹痕甜甜圈
>>> 作品 p.32

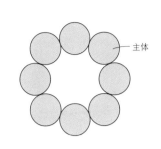

主体

**材料、卷纸的方法：**
主体：宽3mm的麦色纸条10cm，葡萄卷，8个
**制作的方法：**
将8个主体纸卷粘贴成圆形，整体的大小控制在直径14~15mm。（参照 p.35）

## 怀旧风格甜甜圈 >>> 作品 p.32

涂料
主体
卷纸
棒状工具等

定型之后在正面涂上胶水

**材料、卷纸的方法：**
主体：宽3mm的麦色纸条120cm，空心卷（使用较细的吸管或者棒状工具时，直径5~6mm的即可），直径14~15mm
丙烯酸涂料（土褐色）
**制作的方法：**
从后面推空心卷，使其成为山形的葡萄卷，然后翻转到正面，将中间部分按回。在正面整体涂上薄薄的一层胶水，待其干燥之后用涂料制作出巧克力的效果。
※主体的制作方法参照 p.35。

## 白巧克力甜甜圈 >>> 作品 p.34

主体
外围
装饰品

⑤进行装饰。
④涂上彩漆。

①卷纸
棒状工具等

③在外围卷纸。

②制作出形状之后在反面涂上胶水。

**材料、卷纸的方法：**
主体：宽3mm的麦色纸条120cm，空心卷（使用较细的吸管或者棒状工具时，直径5~6mm的即可），直径14~15mm
外围：宽3mm的麦色纸条7cm，进行褶皱制作
装饰品：用象牙色纸条进行制作
彩漆（或者手工艺胶水）
**制作的方法：**
从后面推空心卷，使其成为山形的葡萄卷，只将中间部分按回。在反面涂上薄薄的一层胶水，待其干燥之后，外围用纸条缠绕1圈后剪掉多余的部分。在正面整体涂上薄薄的一层彩漆，粘贴顶部装饰品（参照 p.35）。
※主体的制作方法参照 p.35"怀旧风格甜甜圈（主体）的制作方法"。

## 小熊甜甜圈 >>> 作品 p.34

耳朵
头部
耳朵
眼睛
眼睛
鼻子

①粘贴2个头部纸卷。

③粘贴面部细节。

耳朵
耳朵

拼接处对齐

②粘贴耳朵。

拼接处

**材料、卷纸的方法：**
◇麦色（咖啡甜甜圈）
头部：宽3mm的麦色纸条120cm，低的葡萄卷，2个（每个的直径尽量相同）
耳朵：宽3mm的麦色纸条15cm，低的葡萄卷，2个
面部细节：纸样D（p.58）形状的纸（眼睛和鼻子是茶色，其他是象牙色）
◇焦茶色（巧克力甜甜圈）
头部：宽3mm的焦茶色纸条120cm，低的葡萄卷，2个（每个的直径尽量相同）
耳朵：宽3mm的焦茶色纸条15cm，低的葡萄卷，2个
面部细节：纸样D（p.58）形状的纸（眼睛和鼻子是茶色，其他是象牙色）
**制作的方法：**
将2个头部纸卷的拼接处对齐后粘贴，待其干燥之后，将耳朵粘贴到头部上，然后在正面粘贴面部细节。

# 对半切开的苹果（红色、青色）

⫸⫸⫸ 作品 p.36

① 主体的上下两侧压出凹痕。

② 在反面涂上胶水。

③ 将果柄二等分对折。

④ 下端涂上胶水。

⑤ 将果柄粘贴到主体上面。

⑥ 将叶子粘贴到果柄上。

**材料、卷纸的方法：** ※红色、青色各 1 个。
主体：宽 2mm 的红色、黄绿色纸条各 120cm，高的葡萄卷
果柄：宽 2mm 的红茶色纸条，对折后长 1cm，2 个
叶子：宽 2mm 的绿色纸条 7.5cm，直径 6mm 的松卷制作成长叶卷

**制作的方法：**
在主体的上下两侧压出凹痕，待形状确定之后在反面整体涂上胶水。将果柄的下端涂上胶水之后粘贴到主体上。然后在青苹果的果柄上粘贴叶子。
※凹痕的制作方法以及果柄、叶子的粘贴方法参照 p.37。

---

# 切开的苹果（红色、青色）

⫸⫸⫸ 作品 p.36

① 轻轻按压主体用的离心卷，使其变成椭圆形。

② 将 2 个主体粘贴在一起。

③ 用苹果皮用纸条在外围缠绕 1 圈。

④ 粘贴果柄和叶子。

⑤ 粘贴种子。

**材料、卷纸的方法：** ※红色、青色各 1 个。
主体：宽 3mm 的象牙色纸条 18cm，直径 10mm 的松卷制作成离心卷，4 个
苹果皮：宽 3mm 的半透明红色、半透明绿色纸条，缠绕外围 1 圈的长度
果柄：宽 2mm 的红茶色纸条，对折后长 1cm，2 个
叶子：宽 2mm 的绿色纸条 7.5cm，直径 6mm 的松卷制作成长叶卷，2 个
种子：茶色纸条做成纸样 C（p.58）的形状，然后用其一半，4 个

**制作的方法：**
轻轻按压主体用的离心卷，使其变成椭圆形。将 2 个主体粘贴在一起，然后用苹果皮用纸条在外围缠绕 1 圈后剪掉多余的部分。果柄的下端涂上胶水，粘贴在主体上。叶子粘贴在果柄上，种子粘贴到主体表面。
※果柄、叶子的粘贴方法参照 p.37。

---

# 青色和红色苹果

⫸⫸⫸ 作品 p.37

〈上面〉

① 主体的上下两侧压出凹痕。

② 粘贴。

③ 粘贴果柄和叶子。

**材料、卷纸的方法：** ※红色、青色各 1 个。
主体（上）：宽 2mm 的红色、黄绿色纸条各 120cm，低的葡萄卷
主体（下）：宽 3mm 的红色、黄绿色纸条各 120cm，低的葡萄卷
果柄：宽 2mm 的红茶色纸条，对折后长 1cm，2 个
叶子：宽 2mm 的绿色纸条 10cm，直径 7mm 的松卷制作成长叶卷，2 个

**制作的方法：**
主体的上下两侧都要在葡萄卷的中心位置稍微制作出凹痕，然后将上下两部分粘贴到一起。果柄的下端涂上胶水，粘贴在主体上，然后将叶子粘贴在果柄上。
※具体的制作方法以及果柄和叶子的粘贴方法参照 p.37。

# 冰淇淋 >>> 作品 p.40、p.41

〈顶部〉

① 冰淇淋周围用纸条沿着主体缠绕1~2圈。

② 粘贴。

〈装饰品〉

焦茶色

白茶色　丙烯酸涂料（焦茶色）

薰衣草色　丙烯酸涂料（紫色）小点

蓝色　将金色或者茶色折纸剪成细小的纸片，粘贴

白色

将淡茶色的折纸剪成细小的纸片，粘贴

将粉红色、黄绿色、蓝色折纸剪成细小的纸片，粘贴

**材料、卷纸的方法：**
冰淇淋蛋筒：宽 3mm 的麦色纸条 45cm，锥形卷
冰淇淋主体：宽 3mm 的纸条（自己喜欢的颜色）60cm，高的葡萄卷
冰淇淋周围：宽 3mm、与主体相同颜色的纸条，进行褶皱制作，15cm
装饰品：将淡茶色、茶色以及金色等颜色的折纸剪成小纸片
丙烯酸涂料（焦茶色、紫色等）

**制作的方法：**
冰淇淋周围用纸条沿着主体缠绕 1~2 圈，剪掉多余的部分后粘贴。然后与冰淇淋蛋筒粘贴到一起，之后可以根据自己的喜好，粘贴小纸片或者用涂料描绘出各种喜好的装饰品。

# 兔子苹果（红色、青色） >>> 作品 p.36

苹果皮

主体

〈侧面〉

苹果皮

主体

一端剪成 V 形

苹果皮

翘起　粘贴苹果皮

主体

**材料、卷纸的方法：** ※红色、青色各 1 个。
主体：宽 3mm 的象牙色纸条 10cm，直径 7.5mm 的松卷制作成低的半圆卷，2 个
苹果皮：宽 3mm 的半透明红色、半透明绿色纸条各 1cm，一端剪成 V 形

**制作的方法：**
将苹果皮粘贴在主体上。

## 迷你糖果 >>> 作品 p.38

香橙糖果　　　　奇异果糖果　　　　　　苏打糖果　　　　　　　　柠檬糖果

主体(半透明橘黄色)　　主体(半透明绿色)　　　　　　　　　卷上美纹纸胶带　　　主体(半透明黄色)
UV胶(透明)　　　　　　　UV胶(透明)　　　　　　　　　　　　　　　　　　　　UV胶(透明)

香橙切片　　　　　　奇异果切片　　　　主体(白色)　　　主体(白色)　　　柠檬切片
　　　　　　　　　　　　　　　　　　　UV胶　　　　　UV胶
　　　　　　　　　　　　　　　　　　　(粉红色、透明)　(蓝色、透明)
　　　　　　　　　　　　　　　　　　星星　　　　　星星

**材料、卷纸的方法：**
主体：宽3mm的纸条各10cm，用直径5mm
的棒状工具卷出的空心卷
颜色：奇异果糖果为半透明绿色，
香橙糖果为半透明橘黄色，柠檬糖
果为半透明黄色，苏打糖果为白色
透明的UV胶
彩色透明的UV胶（蓝色、粉红色）

星星：白色纸剪成纸样G（p.58）的形状，各2片
奇异果切片、柠檬切片、香橙切片（p.58）：
各2片
还可以选择自己喜欢的美纹纸胶带

**制作的方法：**
将水果切片粘贴在一起，使正面朝外。制作主体用
纸卷，然后在中间加入UV胶，到约一半的位置，放
上水果切片，然后再加入UV胶，一直到纸卷的顶部
位置，待其硬化。苏打糖果放入UV胶之前，按照自
己的喜好用裁剪成3mm宽的美纹纸胶带在外围粘贴
1圈。等UV胶硬化之后，在正反两面分别粘贴1片星
星。
※迷你糖果的制作方法参照 p.56。

---

## 棒棒糖 >>> 作品 p.39

〈后面〉

**材料、卷纸的方法：**
反面：宽 2mm 的纸条（自己喜欢的颜色）
　　　120cm，紧卷
主体：宽 3mm 的染色纸条 30cm，螺旋卷
※用荧光笔等涂出 3 种颜色，竖向涂。
荧光笔等
棉签的木棒
**制作的方法：**
在反面制作紧卷。
螺旋卷不要松散，放在反面上，然后一边拧转
一边从外侧开始向内侧粘贴，到中间之后剪掉
多余的部分，然后粘贴棉签的木棒。
※棒棒糖纸条的制作方法和棒棒糖的定型方法参照
　p.39。

## 马卡龙塔用的马卡龙

>>> 作品 p.46

周围

主体

在主体的侧面靠下
位置缠绕2~3圈

主体

纸条沿着竖向对半裁剪，然后进行褶皱制作

**材料、卷纸的方法（1个）：**
※颜色具体如下（主体、周围都是同一个颜色）：
　粉红色=婴儿粉色、绿色=婴儿绿色、浅蓝色=亮
　蓝色
※作品使用到的马卡龙数量是粉红色17个，绿色、浅
　蓝色各16个。
主体：宽3mm的纸条90cm，低的葡萄卷
周围：宽3mm的纸条15cm，沿着竖向对半裁剪，
　　　然后进行褶皱制作
**制作的方法：**
在主体的侧面靠下位置，将周围用纸条缠绕2~3
圈后粘贴固定。

## 马卡龙塔

>>> 作品 p.46、p.48

① 制作塔。

※塔的制作方法
参照p.47。

厚纸

③ 2个部件粘贴
在一起。

铃铛卷

紧卷

② 纸多粘贴在半内透明侧

剪口

④ 像包围顶部底座的铃铛卷一般，粘贴3朵玫瑰花（参考p.49）。

马卡龙塔用的玫瑰（粉红色3朵）

粉红色马卡龙

绿色马卡龙

浅蓝色马卡龙

⑥ 粘贴马卡龙。

⑦ 粘贴串珠。

4瓣花

7瓣花

⑤ 4瓣花和7瓣花交替粘贴在下侧。

※马卡龙塔用的玫瑰、4瓣花、7瓣花的制作方法参照p.60。

粉红色玫瑰

奶油色玫瑰

※马卡龙塔底座的制作方法和花朵的粘贴方法
参照p.47、p.49。

底座（实物大小）

**材料、卷纸的方法：**
底座：宽1cm的波纹板（粉红色）60cm
※波纹板就是和进行过褶皱制作的纸箱用纸差不多的折纸。
塔：稍微有一定厚度的纸（TANT纸等）20cm×20cm，自己喜欢的、
　　带各种花纹的半透明纸20cm×20cm
顶部底座：宽3mm的粉红色纸条90cm，紧卷
　　　　　宽3mm的粉红色纸条60cm，铃铛卷
串珠：直径3mm的串珠（颜色分别是淡蓝色、淡粉红色、淡绿色、珍
　　　珠白色等自己喜欢的颜色）
马卡龙塔用的马卡龙：不同颜色各16~17个
马卡龙塔用的玫瑰（p.60）：粉红色11朵、奶油色8朵
马卡龙塔用的4瓣花、7瓣花（p.60）：各5朵
**制作的方法：**
将波纹板卷成直径7cm的纸卷，在底部涂上胶水，进行固定。在卷好
的波纹板的周围粘贴马卡龙塔用的玫瑰（p.60）。在裁剪好的马卡
龙塔用的纸样（p.58）上粘贴自己喜欢的半透明纸等，做成圆锥形。
铃铛卷粘贴在顶部用的紧卷底座上。像包围铃铛卷一般，在其侧面粘
贴3朵马卡龙塔用的玫瑰，粘贴在塔顶。4瓣花和7瓣花（p.60）交替粘
贴在塔的下侧。在侧面粘贴塔部用的马卡龙，然后在空出的位置粘贴
串珠。
※详细的制作方法参照p.47、p.49。

# 马卡龙 >>> 作品 p.47

外围
（粉红色）

主体
（婴儿粉色）

2个主体粘
贴在一起

〈颜色的组合〉

婴儿绿色　　　　婴儿黄色　　　　淡紫色

淡绿色　　　　淡黄色　　　　丁香紫色

〈侧面〉

主体　　　　主体　　　　外围

外围

主体

在拼接处缠绕上
外围用纸条

剪掉多余的
部分

婴儿蓝色　　　　米色

淡蓝色　　　　淡茶色

**材料、卷纸的方法：**
主体：宽3mm的纸条90cm，低的葡萄卷，
　　　2个
外围：宽3mm的纸条7cm，进行褶皱制作
※主体和外围部分的颜色组合具体如下：
　粉红色＝婴儿粉色、粉红色，绿色＝婴儿绿色、
　淡绿色，黄色＝婴儿黄色、淡黄色，紫色＝

淡紫色、丁香紫色，浅蓝色＝婴儿蓝色、淡
蓝色，茶色＝米色、淡茶色。
**制作的方法：**
2个主体粘贴在一起，然后在拼接处用外围
用纸条缠绕1圈，剪掉多余的部分后粘贴。

---

# 姜饼人曲奇 >>> 作品 p.50、p.51

眼睛　　　　面部
□
手臂　　　　手臂　涂料
蝴蝶结
身体
纽扣
腿
涂料

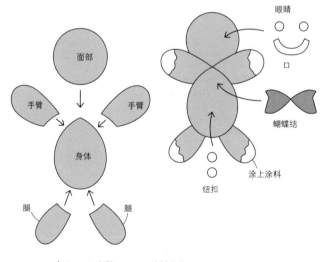

面部
手臂　　　手臂
身体
腿　　　腿

眼睛
□
蝴蝶结
涂上涂料
纽扣

〈颜色的组合〉

青铜色　　　　象牙色
黄绿色

红茶色或者麦色
象牙色
深粉红色

**材料、卷纸的方法：**
※每个部件均使用宽3mm的纸条，颜色分别是
　青铜色、红茶色、麦色等。
面部：60cm，紧卷
身体：60cm，直径11mm的紧卷制作成紧
　　　泪滴卷
手臂：20cm，直径7mm的松卷制作成高
　　　的半圆卷，2个
腿：15cm，直径6mm的松卷制作成高的
　　　半圆卷，2个
蝴蝶结：宽2mm的黄绿色和深粉红色纸

条6cm，直径4.5mm的松卷制
作成心形卷，2个
丙烯酸涂料（白色）
面部的小部件：象牙色纸剪成纸样I（p.58）
　　　的形状
纽扣：做法同眼睛
**制作的方法：**
将面部、手臂、腿粘贴到身体上。粘贴上
面部的小部件，作为蝴蝶结使用的2个心
形卷相对后粘贴。在手臂、腿的前端涂上
涂料，就像制作糖霜一样。
※糖霜的制作方法参照p.51。

# 三明治 >>> 作品 p.52、p.54

生菜　普通面包　全麦面包　全麦面包
普通面包　杞果　普通面包　鸡蛋
普通面包　普通面包
酸橙切片
三文鱼　草莓　奇异果　鸡蛋

〈上面〉

面包

※面包的制作方法参照 p.54。

〈普通面包、全麦面包〉

进行过褶皱制作的纸条 6 层

〈烟熏三文鱼三明治〉

普通面包
生菜
三文鱼
生菜
普通面包

〈鸡蛋三明治〉

普通面包
酸橙切片
鸡蛋　鸡蛋
也可以夹切成一半的东西
普通面包

〈水果三明治〉

全麦面包
草莓
杞果
奇异果
奇异果
涂料
杞果　草莓

摆放小部件、粘贴

## 材料、卷纸的方法:
◇ 面包
普通面包: 宽 5mm 的白色纸条 30cm，进行褶皱制作
全麦面包: 宽 5mm 的米色纸条 30cm，进行褶皱制作
※ 每种纸条的长度为 5~6 片面包的长度。可以根据自己想制作的数量对纸条的长度进行调整，最开始的重叠粘贴的长度（参考 p.54）也可以进行调整。
◇ 烟熏三文鱼三明治
三文鱼: 宽 2mm 的珊瑚色纸条 5cm，直径 4mm 的松卷制作成泪滴卷，2个

生菜: 宽 5mm 的半透明绿色纸条，进行褶皱制作，1cm 长，2 片
◇ 水果三明治
杞果: 宽 2mm 的荧光橘黄色纸条 5cm，紧卷，2 个
奇异果: 宽 2mm 的黄绿色纸条 5cm，紧卷，2 个
草莓: 宽 2mm 的深粉红色纸条 5cm，紧卷，2 个
丙烯酸涂料（白色）
◇ 鸡蛋三明治
鸡蛋: 宽 2mm 的淡黄色纸条 12cm，紧卷，2 个
酸橙切片（p.58）

## 制作的方法:
制作普通面包或者全麦面包（参照 p.54）。将烟熏三文鱼三明治中的生菜粘贴在普通面包上，从距离面包外侧约 1mm 的位置粘贴。将其他所需的东西都放在一片面包上，然后用另一片面包夹住。水果三明治在位于中间的各种小部件上涂上涂料，营造出奶油的效果。鸡蛋三明治是用普通面包夹住鸡蛋，然后在鸡蛋的上面或者缝隙中粘贴酸橙切片。最后按照三文鱼、水果、鸡蛋的顺序粘贴在一起。
※ 面包的制作方法和部件摆放小窍门参照 p.54。

---

# 乳蛋饼 >>> 作品 p.52、p.54

〈菠菜乳蛋饼〉

外围
涂料
培根
菠菜

〈蘑菇乳蛋饼〉

外围
涂料
蘑菇 1　蘑菇 2

① 外围用纸条沿着底座缠绕 3 圈。

③ 撒上小部件。

② 底座上涂上少量的涂料。

④ 再涂上一些涂料，然后将其轻轻地混在一起。

## 材料、卷纸的方法:
◇ 菠菜乳蛋饼
底座: 宽 2mm 的象牙色纸条 30cm，紧卷
外围: 宽 3mm 的麦色纸条 20cm，进行褶皱制作
菠菜: 宽 3mm 的青绿色纸条 1cm，进行褶皱制作，剪成细小的纸条，用手指捻
培根: 宽 3mm 的半透明红色纸条 1cm，进行褶皱制作，剪成细小的纸条，用手指捻
丙烯酸涂料（白色）
◇ 蘑菇乳蛋饼
底座: 宽 2mm 的象牙色纸条 30cm，紧卷
外围: 宽 3mm 的麦色纸条 20cm，进行褶皱制作

蘑菇 1: 宽 2mm 的淡茶色纸条 1cm，剪成细小的纸条，用手指捻
蘑菇 2: 宽 2mm 的橄榄绿色纸条 2cm，紧卷
丙烯酸涂料（白色）
## 制作的方法:
外围用纸条沿着底座缠绕 3 圈后剪掉多余的部分，粘贴。底座上涂上少量的涂料，撒上菠菜和培根（或者蘑菇）之后再涂上一些涂料，然后将其轻轻地混在一起。
※ 详细的制作方法参照 p.54。

## 香橙小蛋糕 >>> 作品 p.52、p.53

司康饼 >>> 作品 p.54

① 外围用纸条缠绕主体1圈。

② 将涂料涂在主体上方的1/3位置。

③ 将香橙切片竖放在上面。

将香橙切片对半切开

**材料、卷纸的方法:**
主体: 宽1cm的象牙色纸条15cm, 紧卷
外围: 宽3mm的半透明橘黄色纸条, 缠绕主体1圈的长度
香橙切片 (p.58)
丙烯酸涂料 (土褐色)

**制作的方法:**
外围用纸条缠绕主体1圈, 剪掉多余的部分。涂料涂在主体的上面, 营造出覆盖着巧克力的效果。在涂料干燥之前, 将切成一半的香橙切片竖放在上面。

**材料、卷纸的方法:**
主体: 宽3mm的浅橘黄色纸条60cm, 低的葡萄卷
外围: 宽2mm的象牙色纸条6cm, 进行褶皱制作

**制作的方法:**
制作出主体部分, 使用外围用纸条缠绕1圈, 将多余的部分剪掉后粘贴。

## 茶杯和茶托 >>> 作品 p.52

④ 茶杯外围用纸条缠绕1圈, 剪掉多余的部分。

⑤ 按照自己的喜好, 在茶杯上粘贴美甲贴纸, 涂上彩漆。

⑥ 粘贴把手。

⑦ 将茶杯粘贴在茶托的中央。

① 茶托外围用纸条 (淡蓝色) 缠绕主体1圈, 粘贴。

③ 按照自己的喜好粘贴美甲贴纸, 涂上彩漆。

② 茶托外围用纸条 (银色) 缠绕主体1圈, 粘贴。

**材料、卷纸的方法:**
茶杯主体: 宽2mm的白色纸条60cm, 铃铛卷
茶杯外围: 宽1mm的银色纸条, 缠绕外围1圈的长度
把手: 宽2mm的白色纸条4cm, S形旋涡卷
茶托主体: 宽2mm的白色纸条90cm, 紧卷
茶托外围: 宽2mm的淡蓝色纸条、宽1mm的银色纸条 (美甲贴纸等也可以), 分别需要缠绕外围1圈的长度
自己喜欢的美甲贴纸和彩漆

**制作的方法:**
外围用纸条缠绕茶杯和茶托1圈后剪掉多余的部分, 粘贴; 茶托是缠绕完淡蓝色纸条后再缠绕银色纸条。可以按照自己的喜好在茶杯和茶托上粘贴美甲贴纸, 涂2次彩漆。把手粘在茶杯上, 等胶水干燥之后, 把茶杯和茶托粘贴在一起。

## 蛋糕架 >>> 作品 p.52

外围用纸条缠绕后粘贴，然后贴上自己喜欢的美甲贴纸或者水钻，涂上彩漆

下层托盘的外围只缠绕
淡蓝色纸条

外围（淡蓝色）

只有上层托盘外围需要粘贴银色纸条

〈蛋糕架的制作方法〉

① 将部件按顺序穿过珠针。

珠针

上层托盘

支撑用的部件

下层托盘

② 剪掉珠针多余的部分。

③粘贴金属片

下层托盘（反面）

〈下层托盘〉

中间的孔

水钻　　美甲贴纸

〈上层托盘〉

美甲贴纸　　水钻

中间的孔

※制作葡萄卷的时候，注意中间的孔不要过小（因为之后要从中间穿作为支柱用的珠针）。
支撑用的部件：宽 2mm 的淡蓝色纸条 5~10cm，紧卷
支柱：饰品使用的珠针，大约 5cm 长
金属片：直径 1~1.5cm
还可以根据自己的喜好使用美甲贴纸、水钻（ss5）
和彩漆等

**材料、卷纸的方法：**
下层托盘：宽 2mm 的白色纸条 900cm，低的葡萄卷
下层托盘的外围：宽 2mm 的淡蓝色纸条，缠绕外围 2 圈的长度
上层托盘：宽 2mm 的白色纸条 600cm，低的葡萄卷
上层托盘的外围：宽 2mm 的淡蓝色纸条，缠绕外围 1 圈的长度；宽 1mm 的银色纸条，缠绕外围 1 圈的长度

**制作的方法：**
准备 2 片外围粘贴好的托盘，根据自己的喜好在托盘上粘贴各种美甲贴纸等，涂上 2 次彩漆。按照上层托盘、支撑用的部件、下层托盘的顺序，将珠针穿过这些部件之后固定位置。珠针剪至自己需要的长度，在底面粘贴金属片。
※粘贴珠针和金属片需要使用胶水。
※蛋糕架的定型方法参照 p.55。

---

## 浆果小蛋糕
>>> 作品 p.52、p.53

蓝莓（红色）　薄荷叶

蓝莓（紫色）

涂料

②粘贴蓝莓和薄荷叶。

主体

①上面涂上涂料。

**材料、卷纸的方法：**
主体：宽 2mm 的红茶色纸条 12cm，直径 7.5mm 的松卷制作成方形卷
蓝莓（红色）：宽 2mm 的红色纸条 3cm，高的葡萄卷，2 个
蓝莓（紫色）：宽 2mm 的紫色纸条 3cm，高的葡萄卷
薄荷叶：用黄绿色纸裁剪出自己喜欢的叶子形状
丙烯酸涂料（淡米色）

**制作的方法：**
丙烯酸涂料涂在主体的上部，制作出奶油的效果，等涂料干燥之后再粘贴蓝莓和薄荷叶。

---

## 摩卡小蛋糕
>>> 作品 p.52、p.53

装饰品

②粘贴装饰品。

①涂上满满的涂料。

主体

涂料

**材料、卷纸的方法：**
主体：宽 3mm 的米色纸条 30cm，直径 7mm 的松卷制作成泪滴卷
装饰品：白色纸裁剪成纸样 A（p.58）的形状，4 片
丙烯酸涂料（土褐色）

**制作的方法：**
在主体的上面满满地涂上涂料后晾干。立体奶油装饰品粘贴在中间位置。
※立体奶油的制作方法参照 p.53。

---

## 草莓小蛋糕
>>> 作品 p.52、p.53

〈侧面〉

草莓切片

主体

草莓切片

粘贴

主体

胶水干燥之后正面表面全部涂上增光剂

**材料、卷纸的方法：**
主体：宽 2mm 的粉红色纸条 25cm，低的葡萄卷
草莓切片（p.58）
增光剂（彩漆等）

**制作的方法：**
草莓切片粘贴在主体的上面，胶水干燥之后正面表面全部涂上增光剂。

HOSONAGAI KAMI WO KURUKURU MAITE TSUKURU QUILLING NO KAWAII SWEETS（NV70506）

Copyright ©Motoko Maggie NAKATANI / NIHON VOGUE-SHA 2018 All rights reserved.

Photographers：YUKARI SHIRAI，NOBUHIKO HONMA

Original Japanese edition published in Japan by NIHON VOGUE Corp.

Simplified Chinese translation rights arranged with BEIJING BAOKU INTERNATIONAL CULTURAL DEVELOPMENT Co., Ltd.

备案号：豫著许可备字-2019-A-0008

## 图书在版编目（CIP）数据

有形有色的100款甜品主题衍纸/（日）中谷 资子著；甄东梅译. —郑州：河南科学技术出版社, 2024.4

ISBN 978-7-5725-1503-3

Ⅰ.①有… Ⅱ.①中… ②甄… Ⅲ.①纸工-技法（美术） Ⅳ.①J528.2

中国国家版本馆CIP数据核字（2024）第078266号

出版发行：河南科学技术出版社

地址：郑州市郑东新区祥盛街27号　　邮编：450016

电话：（0371）65737028　　65788613

网址：www.hnstp.cn

策划编辑：仝广娜

责任编辑：葛鹏程

责任校对：余水秀

封面设计：张　伟

责任印制：徐海东

印　　刷：北京盛通印刷股份有限公司

经　　销：全国新华书店

开　　本：889 mm×1194 mm　1/16　印张：5　字数：150千字

版　　次：2024年4月第1版　2024年4月第1次印刷

定　　价：59.00元

作者简介

中谷 资子

Motoko Maggie Nakatani

1973年出生于日本兵库县神户市。受喜爱拼布、编织的母亲的影响，自幼对手工艺、笔墨纸砚等怀有浓厚的兴趣。大学毕业后，曾从事餐饮业，后来又在杂货铺、私塾担任老师，2005年开始正式作为衍纸老师活跃，此后在美国多次获得衍纸大赛的重要奖项。现在还负责培养讲师、开发衍纸材料包，最近在埼玉县和东京新宿区开办了讲座。Maggie是国外粉丝对她的爱称。日本衍纸协会的创设成员，北美衍纸协会日本代表。